Bayerische Staatsgemäldesammlungen

Staatsgalerie Schleißheim

Verzeichnis der Gemälde

Hirmer Verlag München

Redaktion
Johann Georg Prinz von Hohenzollern

Printed in Germany · © 1980 by Hirmer Verlag GmbH München
Lithos: Schwitter, Basel
Papier: Papierfabrik Scheufelen, Lenningen
Satz und Druck: Kastner & Callwey, München
Broschur: Grimm & Bleicher, München
ISBN 3-7774-3270-9

Vorwort

Die Gemäldesammlung in Schloß Schleißheim war seit Errichtung der Alten Pinakothek mit dem Odium einer Sekundär-Galerie belastet. Der erst nach dem letzten Krieg verfolgte Plan, hier eine Zentralgalerie europäischer Barockmalerei einzurichten und somit eine wertvolle Ergänzung zu den Exponaten der Alten Pinakothek zu schaffen, hat die Bedeutung dieser »Filiale« der Bayerischen Staatsgemäldesammlungen entscheidend gewandelt. Als barocke Gemälde-Galerie, in der sämtliche europäische Schulen vertreten sind, besitzt sie·zweifellos einzigartigen Rang. Nachdem der letzte Katalog der Schleißheimer Galerie 1914 erschienen ist, war es an der Zeit, dem Besucher wieder einen gedruckten Begleiter an die Hand zu geben.

Eine Ausstellung barocker Gemälde in Schloß Schleißheim entspricht durchaus auch den Intentionen des Erbauers, Kurfürst Max Emanuel, der in der »Grande Galerie« neben den Venezianern des 16. Jahrhunderts vorwiegend Flamen, Franzosen und Italiener des 17. Jahrhunderts gesammelt hatte. Unser heutiges Konzept, an dem Leo Cremer entscheidenden Anteil hat, ist natürlich modifiziert und den gewandelten Vorstellungen angepaßt. Auch die spanische, holländische und die deutsche Malerei sind jetzt ihrem Rang entsprechend in Schleißheim vertreten. Die »Grande Galerie« zeigt in barocker Hängung gleichsam als Programm dieser Sammlung Beispiele aller Schulen; flankiert wird sie von den Sälen der flämischen und holländischen Schule, während das Erdgeschoß der italienischen, französischen, spanischen und deutschen Malerei vorbehalten ist.

Nach vollendeter Restaurierung der Räume, die in mehreren Etappen bewältigt wurde, konnte der Bayerische Staatsminister der Finanzen am 13. September 1978 in einer Feierstunde das Neue Schloß Schleißheim mit der endgültig fertiggestellten Barockgalerie der Öffentlichkeit übergeben. Auch die Einrichtung dieser Galerie erfolgte nach dem Grundsatz staatlicher Kulturpflege in Bayern, den Kunstbesitz so weit wie möglich zu dezentralisieren. Wenn die Schleißheimer Galerie heute die bedeutendste und schönste unter den dreizehn Filialgalerien der Bayerischen Staatsgemäldesammlungen ist, so liegt das gewiß nicht nur am Inhalt, sondern auch an dem prunkvollen Gehäuse, das erst eine so würdige und angemessene Präsentierung der Gemälde ermöglichte. Unser Dank gilt deshalb dem Präsidenten der Bayerischen Verwaltung der staatlichen Schlösser, Gärten und Seen, Hanns-Jürgen Freiherrn von Crailsheim und seiner Bauverwaltung für die hervorragend gelungene Wiederherstellung der alten Räume.

ERICH STEINGRÄBER

Einleitung

Als Kurfürst Max Emanuel von Bayern (regierte 1679–1726) 1702 den Grundstein zum Neuen Schloß in Schleißheim legte, verfügte er über eine prächtige Stadtresidenz in München, ein Lustschloß in Nymphenburg, das er zu einer großen Sommerresidenz auszubauen im Begriff war, das in der Schleißheimer Parkachse gelegene Schlößchen Lustheim und das sogenannte Alte Schloß in Schleißheim, das sein Großvater Kurfürst Maximilian I. von Bayern (regierte 1597–1651) erbauen ließ. Schon dessen Vater, Herzog Wilhelm V. von Bayern (regierte 1579–1597) hatte gegen Ende seiner Regierungszeit die Schwaige Schleißheim vom Freisinger Domkapitel erworben und einen bescheidenen Schloßbau errichtet.

Es ist hier nicht die Stelle, um Daten und detaillierte Angaben über den Schloßbau zu geben, dies kann im Schleißheimer Schloßführer nachgelesen werden. Es sei nur kurz erwähnt, daß die ersten Entwürfe von Enrico Zuccalli stammten, das Schloß jedoch wegen des spanischen Erbfolgekrieges und der Verbannung Max Emanuels in die Niederlande und nach Frankreich kurz nach der Grundsteinlegung bis zu dessen Rückkehr 1715 im Rohbau stehen blieb. Erst 1719 wurde unter der Leitung des Hofbaumeisters Joseph Effner weitergebaut. Vollendet wurde das Schloß erst nach dem Tode Max Emanuels. Den Entwürfen und dem Holzmodell in einem Raum neben der großen Kapelle nach hätte es eine Anlage von riesigen Dimensionen werden sollen. Ausgeführt wurde nur das »Corps de logis«.

Die Herrscher aus dem Hause Wittelsbach waren zu allen Zeiten begeisterte, um nicht zu sagen besessene Kunstsammler. Den Grundstein für die Münchner Gemäldesammlung, die zu den größten und bedeutendsten der Welt zu zählen ist, legte Herzog Wilhelm IV. (regierte 1508–1550) mit dem zwischen 1520–1540 entstandenen berühmten Historienzyklus in der Alten Pinakothek, dessen berühmtestes Bild Albrecht Altdorfers Alexanderschlacht ist. Kurfürst Maximilian I. von Bayern verwahrte nach dem Inventar des Johannes Fickler um 1600 bereits 778 Gemälde in seiner Kunstkammer. Wieviel Gemälde es bei seinem Tode waren, ist nicht zu ermitteln. Seiner Sammelleidenschaft verdanken wir die Münchner Dürer-Sammlung, zahlreiche Werke von Rubens, Elsheimer, Jan Brueghel und die Folge der 12 Monate von Joachim von Sandrart, die teilweise in den Fensternischen der Grande Galerie in Schleißheim hängen. Kurfürst Max Emanuel verfügte also bei Regierungsantritt 1679 bereits über eine reiche Gemäldesammlung, die er bis zu seinem Tode um mehr als 1000 Gemälde vergrößert haben dürfte. Er hat nicht wie sein Verwandter und Zeitgenosse, Kurfürst Johann Wilhelm von der Pfalz (regierte 1690–1716), dem Begründer der erlesenen Düsseldorfer Galerie, die durch das Aussterben der Bayeri-

schen Kurlinie nach München gelangte, gezielt, sondern ziemlich wahllos große
Bilderkomplexe aufgekauft, wobei er besonderen Wert auf große dekorative Ge-
mälde legte, wie sie im 17. Jahrhundert vorwiegend in Flandern gemalt wurden. Die
spektakulärste Erwerbung tätigte Max Emanuel 1698, noch zur Zeit seiner Statthal-
terschaft in den Niederlanden. Er erwarb von dem Antwerpener Kunstagenten Gis-
bert van Colen für 90 000 Gulden 101 Gemälde. Dadurch, daß Max Emanuel nur
60 000 Gulden als Anzahlung leisten konnte und die Erben des Gisbert van Colen
sich 1763 mit der Bitte an Kurfürst Max III. Joseph (regierte 1745–1777) um Bezah-
lung der Restsumme wandten, sind wir genauer über die einzelnen Bilder infor-
miert. Demnach befanden sich unter diesen Gemälden zwölf Rubens, dreizehn Van
Dycks, zehn Brueghel, acht Brouwer sowie Werke von Claude Lorrain, Murillo,
Wouwermann, Boeckhorst und vielen mehr. Sicher wurden diese Ankäufe auch im
Hinblick auf das geplante Riesenschloß in Schleißheim gemacht, aber wohl auch,
weil seit der Renaissance die Kunstpflege und das Kunstsammeln zu einer Verpflich-
tung für den Fürsten geworden war. Die Kunstsammlung wurde zu einem wesentli-
chen Bestandteil fürstlicher Repräsentation und in der Barockzeit wurde sie schließ-
lich unter französischem Vorbild zu einem selbständigen Medium absolutistischer
Politik. Als Ausgangspunkt dieser Entwicklung kann man Kardinal Richelieu und
seine Sammlung im Schloß von Richelieu ansehen. Unter Ludwig XIV. von Frank-
reich hatte das Sammeln eine offizielle Funktion erhalten. So wurde der Besuch der
1681 fertiggestellten Grande Galerie im Louvre in Paris, der ersten reinen europä-
ischen Gemäldegalerie, zu einem festen Bestandteil des höfischen Protokolls. In
Deutschland erfüllten nur die Schleißheimer Grande Galerie und ein ähnlich konzi-
pierter Raum im Schloß der Herzöge von Braunschweig in Salzdahlum diese Funk-
tion. Bezeichnend ist der Platz der Grande Galerie, den Kurfürst Max Emanuel
schon in den frühesten Entwürfen Zuccallis für sein Schleißheimer Schloß auswähl-
te, nämlich als Verbindungstrakt zwischen den Appartements des Kurfürsten und
der Kurfürstin. Die Gemäldegalerie wird somit zum Vorzimmer der fürstlichen
Prunkgemächer und bildet eine Art Auftakt des höfischen Zeremoniells. Großange-
legte Ankäufe, wie der Erwerb der Gisbert van Colen-Sammlung, die im 18. Jahr-
hundert teilweise in der Grande Galerie in Schleißheim zu sehen gewesen ist, werden
eingesetzt, um Macht, Bedeutung und Reichtum des Kurfürsten zu unterstreichen.
In den französischen Vorbildern, wie der Spiegelgalerie in Versailles, werden in der
Deckenmalerei Le Bruns die Schlachten Ludwigs XIV. verherrlicht, in der Galerie
des Schlosses Richelieu die siegreichen Schlachten Ludwigs XIII. während der
Amtszeit des Kardinals. In Schleißheim tritt die Gemäldegalerie an die Stelle der
fürstlichen Apotheose; die Verherrlichung der kriegerischen Taten Max Emanuels
befindet sich im Viktoriensaal.
Die Anlage des Schleißheimer Schlosses mit seinen großen und repräsentativen
Räumen entsprach auch einem zu Beginn des 18. Jahrhunderts einsetzenden Bedürf-
nis, den Kunstkammercharakter der Sammlungsräume in den Residenzen, wo
kunstgewerbliche Objekte mit Gemälden und Skulpturen vermischt waren, dahin-
gehend zu ändern, daß in den neugeschaffenen Räumen nur noch Gemälde ausge-
stellt wurden. In den Residenzneubauten wurden dann schon von Anfang an Ge-
mäldesäle eingeplant und möglichst in die Nähe der Prunktreppe, der großen

Säle und der Paradeschlafzimmer gelegt. Derartig angeordnete Galerieräume finden sich außer in Schleißheim u. a. in Pommersfelden, Würzburg, Rastatt, in der älteren, kleinen Galerie des Schlosses von Sanssouci und im Oberen Belvedere des Prinzen Eugen in Wien (P. Böttger, Die Alte Pinakothek in München, München 1972).

Da kein Inventar und auch kein Gemäldekatalog aus den Jahren vor dem Tod des Kurfürsten oder kurz danach überliefert ist, können wir uns kein genaues Bild davon machen, wie die Hängung der Grande Galerie, aber auch die der anderen Galerieräume zu Lebzeiten Max Emanuels ausgesehen haben mag. Das früheste bekannte Gemäldeinventar stammt aus dem Jahre 1748, also 22 Jahre nach dem Tod des Kurfürsten. Sein Sohn, Kurfürst Karl Albrecht (regierte 1726–1745, von 1742 an als Kaiser Karl VII.), bewohnte vermutlich Schleißheim nur selten und wenn, dann nicht in den Appartements Max Emanuels und seiner Gemahlin Therese Kunigunde im Obergeschoß, sondern im südlichen Flügel des Erdgeschosses. Wahrscheinlich wird an der Hängung, außer einigen Gemälden, die in die bevorzugten Residenzen Karl Albrechts in München und Nymphenburg verbracht worden sein könnten, nicht viel geändert worden sein. In der Grande Galerie hingen nach dem Inventar von 1748 inklusive der zehn Fensternischen 67 Gemälde. Die Bilder waren in dichten Reihen übereinandergehängt und alle mit den gleichen, von Josef Effner entworfenen und von Adam Pichler geschnitzten Régencerahmen versehen. Die Neuhängung der Grande Galerie vor einigen Jahren mit nur noch 45 Gemälden ergibt ein ähnlich geschlossenes Bild wie zur Zeit Max Emanuels. Damals – wie auch heute – hingen überwiegend Barockmeister in dieser Galerie. Dreizehn Werke von Rubens, darunter die vier großen, von Kurfürst Maximilian I. erworbenen Tierstücke, die Löwenjagd, Nilpferdjagd, die Tiger- und Leopardenjagd und die Eberjagd, die bis auf die Nilpferdjagd sich nicht mehr in der Sammlung befinden, »Rubens und seine Frau im Garten«, »Hélène Fourment im Hochzeitskleid« und »Hélène Fourment mit Sohn Frans«, Gemälde von Van Dyck, Paolo Veronese, Carlo Saraceni, Johann Carl Loth, Hans von Aachen und aus dem 16. Jahrhundert Tizians »Karl V.« und die »Eitelkeit des Irdischen«. Fast alle diese Bilder befinden sich heute in der Alten Pinakothek. Die einzigen, die damals schon und heute wieder in der Grande Galerie hängen, sind zwei Werke des Jordaens-Schüler Jan Boeckhorst »Merkurs Liebe zu Herse« und »Ulysses entdeckt den als Mädchen verkleideten Achill«.

Rechts von der Grande Galerie im Hauptgeschoß beginnen die im Südflügel gelegenen Räume des Kurfürsten, das Vorzimmer, Audienzzimmer, das Paradeschlafzimmer, in dem laut Inventar der »Bethlehemitische Kindermord« von Rubens hing, den Max Emanuel aus der Sammlung des Herzogs von Richelieu erworben hatte. Es folgt das Wohnzimmer oder Große Kabinett mit einer Vielzahl von Bildern, von denen jedoch nur Murillos »Buben beim Würfelspiel« erwähnenswert sind. Der nächste Raum ist das in unmittelbarer Nähe zur großen Kapelle liegende Flamländische Kabinett, das mit einer braunen Ledertapete bespannt gewesen ist. In diesem kleinen Raum waren in sechs Reihen übereinander 162 Gemälde kleinen Formates untergebracht, wobei das einzelne Kunstwerk sicher nicht zur Geltung kam. Die ungeheure Häufung von Gemälden muß aber sehr beeindruckend gewesen sein.

Im nördlichen Teil des Obergeschosses liegen die Prunkzimmer der Kurfürstin. Die Raumfolge ist die gleiche wie auf der Südseite. Im Vorzimmer und Audienzzimmer hingen wie auch heute wieder, analog zum Appartement des Kurfürsten, Wandteppiche anstelle von Gemälden. Im großen Kabinett, das unmittelbar neben der Kammerkapelle gelegen ist, sind nach dem Inventar von 1748 vorwiegend Gemälde mit religiösem Inhalt untergebracht gewesen. Ohne Rücksicht auf Epochen und Schulen hingen dort nebeneinander u. a. Poussins »Beweinung Christi« (Alte Pinakothek) und eine »Kreuztragung Christi«, die damals Dürer zugeschrieben gewesen ist.

Im Erdgeschoß befanden sich rechts von der Sala terrena das Appartement des Kurprinzen Karl Albrecht, links das der Kurprinzessin Maria Amalia. Im Audienzzimmer des Kurprinzen waren die schon oben erwähnten zwölf Monatsdarstellungen von Sandrart untergebracht, im großen Kabinett der aus acht Bildern bestehende Gonzagazyklus von Jacopo Tintoretto (Alte Pinakothek) und im ehemaligen Oratorium der Großen Kapelle, dem heutigen Gemäldedepot, waren wahllos nebeneinandergereiht Dürers »Vier Apostel«, die damals noch Dürer zugeschriebenen »Zwölf Apostel« aus der Zeit um 1600, Hans Burgkmairs Johannesaltar und die »Dornenkrönung« von Tizian (Alte Pinakothek), insgesamt 25 Gemälde ausgestellt. Ein Verbindungsgang führte früher zu dem heute nicht mehr als Galerie genutzten zweistöckigen Pavillon im Süden des Schlosses, in dem über 100 Bilder, darunter sämtliche Porträts der Familie Max Emanuels hingen, die der Kurfürst bei seinem aus Frankreich stammenden Hofmaler Joseph Vivien in Auftrag gegeben hatte. Dort befand sich auch das annähernd fünf Meter hohe und sieben Meter breite Hauptwerk Viviens, die »Allegorie auf die Rückkehr Kurfürst Max Emanuels«, das heute in Saal 41 im Erdgeschoß zu sehen ist. Außerdem waren in diesem Pavillon fast alle Wittelsbacher Porträts von Bartel Beham und anderen zeitgenössischen Porträtisten ausgestellt. Schleißheim beherbergte um die Mitte des 18. Jahrhunderts 472 Gemälde, die allerdings nicht der Öffentlichkeit zugänglich waren. Dies ermöglichte erst Kurfürst Carl Theodor (regierte 1777–1799) um 1780.

In den sechziger Jahren des 18. Jahrhunderts wurde unter Kurfürst Max III. Joseph (regierte 1745–1777) die Galerie um mehrere Räume erweitert. Eine noch dichtere Hängung ließ die Zahl der ausgestellten Bilder auf 967 ansteigen. Neu hinzukamen Werke zeitgenössischer deutscher Maler wie Jakob Dorner d. Ä., Peter Jakob Horemans und Georg Desmarées. Die Hängung der Grande Galerie blieb weitgehend unverändert, wohingegen im Oratorium neben der Großen Kapelle Dürers Paumgartner-Altar ohne Seitenflügel hinzukam. Der südliche Pavillon wurde durch die beiden Lukretia-Darstellungen von Dürer und dem jüngeren Cranach, Altdorfers Alexanderschlacht und weitere Bilder aus dem Historienzyklus bereichert. Der an gleicher Stelle wie das Flamländische Kabinett gelegene Raum 22 im Hauptgeschoß wurde der Galerie hinzufügt. In einem wahllosen Durcheinander von Schulen und Epochen wurden 97 Bilder in sechsreihiger Hängung so aneinandergereiht, daß zwischen den Skizzen zum Medicizyklus von Rubens, Stilleben von Horemans und Genredarstellungen von Dorner zu sehen waren. Altdorfers »Susanna im Bade« wurde in die fünfte Reihe der Südwand zwischen eine Allegorie auf die Bildhauerkunst und eine mythologische Szene von Dorner verbannt. Diese für den Hof tätigen, zeitgenössischen Maler müssen sich großer Beliebtheit erfreut haben, daß ihre

Werke gleichrangig neben den Spitzenwerken der europäischen Malerei erscheinen. Die erste Hängung nicht nach dekorativen, sondern kunstgeschichtlichen Gesichtspunkten wird in dem unter Kurfürst Carl Theodor zwischen 1780–81 von Karl Albrecht von Lespilliez am Hofgarten in München erbauten Galeriegebäude verwirklicht. Die acht Säle mit den Meisterwerken der Wittelsbacher Gemäldesammlungen aus der Münchner Residenz, den Schlössern Schleißheim und Nymphenburg waren nun auch für das Volk geöffnet. »Von diesem Zeitraume an war die Galerie in Schleißheim ihres vorzüglichsten Schmucks beraubt, und das herrliche Gebäude lag verödet in der einsamen Gegend« schreibt der Galeriedirektor und Maler Johann Georg von Dillis im Schleißheimer Gemäldeverzeichnis von 1830. Dieser Zustand dauerte bis zum Beginn des 19. Jahrhunderts. Eine Wende trat ein, als der Gemäldebestand durch die Verlegung der Mannheimer, Düsseldorfer und Zweibrücker Galerien 1799 bzw. 1806 nach München und durch die ca. 1500 Bilder aus säkularisierten Klöstern und Kirchen so anwuchs, daß nicht nur große Teile nach Schleißheim, sondern auch in die neugegründeten Filialgalerien in Augsburg, Bamberg und Nürnberg verlegt werden mußten. Aus dem Verzeichnis des Galeriedirektors Christian von Mannlich von 1810 wird ersichtlich, daß im Erdgeschoß in Schleißheim nun eine große Abteilung italienischer, deutscher und niederländischer Malerei der Gotik untergebracht worden war. Unter den 2157 Bildern waren viele Meisterwerke, wie das im südlichen Pavillon ausgestellte »Große Jüngste Gericht« von Rubens. Die Einrichtung der 1836 fertiggestellten Pinakothek, in der die qualitätvollsten Bilder aus allen Schlössern vereint wurden, beendete die kurze Blüte der Schleißheimer Galerie, die nun zu einer reinen Depotgalerie absank. Der Tiefpunkt war erreicht, als um 1850 in der Grande Galerie eine Wittelsbacher Ahnengalerie eingerichtet wurde. Um die Kosten für die fehlenden Porträts der mittelalterlichen Mitglieder des Hauses Wittelsbach, die von zeitgenössischen Malern wie Julius Zimmermann nach Gemälden oder Stichen kopiert wurden, zu decken, verschleuderte man zu Spottpreisen 971 Gemälde aus dem Galeriebestand, die lediglich 8672 Gulden 7 Kreuzer erbrachten. Unter den Kostbarkeiten waren viele damals verkannte altdeutsche Meister, so etwa Dürers »Annaselbdritt« (Metropolitan-Museum New York), die 30 Gulden erbrachte, oder Grünewalds Maria-Schneewunder (Augustinermuseum, Freiburg/Br.). In der zur Ahnengalerie umfunktionierten Grande Galerie hingen von da an 164 wittelsbachische Ahnenbilder.

Mit geringfügigen Veränderungen blieb Schleißheim bis zum zweiten Weltkrieg eine nach Schulen gehängte Depotgalerie. Als die Bilder nach dem Krieg aus ihren Bergungsorten zurückkehrten, wurde ein neues Konzept entworfen, das Schleißheim nach der Fertigstellung 1978 zu einer Barockgalerie von euopäischem Rang werden ließ. Sehr viele der ausgestellten Bilder hingen früher in der Alten Pinakothek, so daß Schleißheim als Ergänzungsgalerie zur Alten Pinakothek angesehen werden muß. Heute sind in der Galerie 313 Gemälde ausgestellt. Die Grande Galerie zeigt gleichsam als Einführung Bilder aller Schulen. Im nördlichen Obergeschoß folgen die Holländer, im südlichen die Flamen. Im Erdgeschoß sind auf der Nordseite italienische Meister und auf der Südseite französische, spanische und deutsche Maler ausgestellt.

Johann Georg Prinz von Hohenzollern

Flämische Barockmalerei

Nach dem Tode Karls des Kühnen (1477) gelangte Flandern in den Besitz des Hauses Habsburg. 1512 wurden die 17 Provinzen der Niederlande zur Freigrafschaft Burburg verwaltete das Gebiet. 1555 übernahm die spanische Linie das Territorium. 7 Provinzen lösten sich 1579 aus diesem Verband, die nachmalige Republik der vereinigten Niederlande (1648 trat Spanien im Westfälischen Frieden noch Teile Flanderns und Brabants ab).

Für die Malerei des 17. Jahrhunderts dieses Gebietes bedeuteten die kurz angerissenen politischen Entscheidungen einen wesentlichen Eingriff: Die bei Spanien verbliebenen Provinzen entwickelten in ihrem künstlerischen Schaffen eine aus der Spätrenaissance kontinuierlich verfolgbare Strömung, während der emanzipierte, neue holländische Verband eine betont nationale »holländische Schule« entstehen ließ (siehe dort). Für die südlichen Provinzen erhielt sich die alte politische Struktur: Spanische Oberhoheit, katholischer Glauben. Als dritter Faktor kam das durch den regen Handel reich gewordene Bürgertum hinzu, das sich aber, im Gegensatz zu den abgefallenen Provinzen, am prägenden Geschmack des Adels orientierte. Von den großen Handels- und Kunstzentren des 16. Jahrhunderts – und Kunst war ein Handelsgegenstand – wie Antwerpen, Brüssel, Gent und Brügge, blieben Antwerpen und Brüssel im 17. Jahrhundert die hervorragenden Kunstzentren für die südlichen Niederlande.

Durch das Hinzukommen neuer Interessenten und Käuferschichten vollzog sich bereits in der zweiten Hälfte des 16. Jahrhunderts auch eine thematische Verschiebung in der Malerei: Dominierten ehemals die religiösen Themen, so nahm jetzt die profane Thematik stetig zu; neben Großformaten setzte sich auch das kleine Bild durch, das ehemals meist Sammlungsobjekt für die Kunstkabinette der Privilegierten gewesen war. Die Themen der Profanmalerei enthielten Genre, Vedute, Kirchenansicht, Seestück, Landschaft, Stilleben, insbesondere die beliebten Blumenstilleben; daneben Allegorie und Mythologie. Eine wahre Sammelleidenschaft setzte ein, Kunstbörsen und -märkte entstanden. Die riesige Nachfrage nach »Kunstware« ließ sich nur in großen Werkstätten befriedigen; auch das Entstehen von Spezialisten für bestimmte Bildgattungen und die Zusammenarbeit verschiedener Spezialisten für ein Gemälde ist wohl eine Folge dieser Entwicklung.

Im Werk und Wirken von P. P. Rubens erreicht die flämische Malerei ihren Höhepunkt im 17. Jahrhundert. Er war für die südlichen Niederlande stil- und schulbildend; darüber hinaus reichte jedoch sein Einfluß, auch durch zahlreiche sorgfältige

Nachstiche bedingt, über fast ganz Europa. Sein Stil entstand aus einer genialen Verschmelzung nordischflämischer und italienischer Elemente; er beeinflußte ebenso die Bildhauerei wie die druckgrafischen Techniken, die Bau- wie die Dekorationskunst. Mit einem souveränen Farbsinn begabt, ebensolcher Beherrschung der Kompositionsprinzipien auch größter Formate, schuf Rubens ein erstaunlich reiches Werk, das als Zentrum »die Versinnbildlichung der in der Natur waltenden Lebensmacht« aufweist. Als Hofmaler war er von Gildevorschriften unabhängig und konnte die Anzahl der Schüler seiner Werkstatt selbst bestimmen. Van Dyck, Jordaens, J. Brueghel, Snyders zählten zu diesem Kreis. Neben grisailleartigen, flüchtigen ersten Ölskizzen fertigte Rubens reicher ausgearbeitete, auch farblich differenzierte Modellskizzen an, die sowohl dem Auftraggeber genaue Vorstellung geben sollten, als auch für die Werkstattmitglieder bindend für die Übertragung und Ausarbeitung im großen Format waren: Der »bozzetto« wird also oft über mehrere fremde Stationen verwirklicht und dann meist eigenhändig korrigiert und retuschiert. So erhielt Rubens auch in seinen Werkstattbildern weitgehend seine prägende Hand, eine geniale affektgeladene flämische Lebensechtheit, die oft rauschhaft überhöht wird.

Van Dyck, zeitweise Werkstattmitglied bei Rubens, hatte die Kraft, sich von dem fast erdrückenden Vorbild frei zu machen und ganz er selbst zu werden: 22 Jahre jünger als Rubens, erhielt er entscheidende Impulse für seinen Stil durch Anregungen aus den Werken der großen venezianischen Maler Tizian und Tintoretto (italienischer Aufenthalt von 1621 bis 1627). Abgesehen von einer expressiven Phase in seiner Frühzeit ist die Grundstimmung seiner Werke als lyrisch und still zu charakterisieren. Die Suche nach ausgleichender Harmonie, auch Schönheit im Pinselduktus wie im blühenden Kolorit führt Van Dyck auf eine ganz anders geartete Ebene als Rubens. Seinen europäischen Rang behauptet er insbesondere in der Porträtkunst, die Vorbild, besonders in England, bis weit in das 18. Jahrhundert wurde. Seine Bildnisauffassung des barocken Menschen, eine distanzierende Kühle und leicht melancholische Verhangenheit, ließ ihn zu dem repräsentativen Porträtmaler bei reichem Bürgertum und Adel werden, zudem er neben einer subtilen Charkterisierungskunst glänzende malerische Lösungen zur Stofflichkeit in feinsten Nuancen fand.

Neben diesen großen Exponenten flämischer Malerei wäre noch eine Fülle kleinerer Meister zu nennen, die besondere Themen der Profanmalerei als »Spezialisten« ausgeführt haben. Die Genre- und Sittenmaler widmeten sich der Darstellung des Bauern und seiner Umgebung, dem Thema der Wirtshausszenen (Rauferei, Rauchen etc.) in aller Drastik, wobei der ursprünglich moralisierende Hintergrund (Folgen der Trunksucht, des Nikotins und unkeuscher Liebe) immer mehr verschwindet. Unmittelbar und ungeschminkt wird ohne Wertung, oft humorvoll das Alltagsleben vorgeführt. Diese Hinwendung vom Sittenbild zum Genre vollzog auch der in Schleißheim mit zahlreichen Werken vertretene David Teniers d. J. in seiner liebevollen Beobachtung des niederen Standes. Beeinflußt von Adriaen Brouwer, den besonders »solche Existenzen interessierten, wo kein Zwang die urtümliche Lebensäußerung verdeckt« (S. J. Gudlaugsson), und der die menschlichen Schwächen nachsichtig, aber doch wohl sittlich wertend darstellte, erweiterte Teniers dessen

Thematik. Er schilderte neben dem Bauern auch den Handwerker, Gelehrten, Quacksalber, Zauberer und Alchimisten. Als Hofmaler und Verwalter der Kunstsammlungen des Statthalters Erzherzog Leopold Wilhelm in Brüssel malte er Ansichten von dessen bedeutender Gemäldegalerie (die dargestellten Bilder befinden sich heute zum großen Teil im Kunsthistorischen Museum in Wien). Die »Bildergalerie«- oder »Kunstkammer«-Gemälde waren im 17. Jahrhundert eine speziell flämische Eigenart. Bilder, Statuen, kunsthandwerkliche Gegenstände werden sorgfältig erfaßt und zeugen von der leidenschaftlichen Sammeltätigkeit, die weite Teile der höfischen und reichen bürgerlichen Gesellschaftsschichten Flanderns ausübten.

Eine beginnende Spezialisierung läßt sich auch bei Jan Brueghel d. Ä. feststellen. Zu dessen Thematik zählen Elemente- und Sinnesallegorien, Paradies- und Höllenbilder, aber auch Blumen- und Landschaftsgemälde. Letztere Gattung verfolgte er in ihrer ganzen Vielfalt: Wald-, Fluß-, Dorf- und Meerlandschaft, die bei Sammlern damals wie heute sehr geschätzt waren und sind. Sie bezaubern in ihrer überfeinen Akkuratesse, durch ihre spröde Farbigkeit, durch Lichtführung und Raumgestaltung. Häufig arbeitete er mit anderen Künstlern zusammen (bei den in Schleißheim ausgestellten Elementen-Darstellungen mit Frans Francken d. J.).

Abschließend sei aus der Vielfalt der flämischen Gemälde in Schleißheim eine speziell für München interessante Skizze von Gaspar de Crayer herausgegriffen: Maria mit dem Jesuskind, von Heiligen verehrt. Diese quadrierte Grisailleskizze ist ein Modell für das 1646 entstandene, fast 6 m hohe Gemälde in der Theatinerkirche in München. Es war ursprünglich für die Augustinerkirche in Brüssel durch F. van der Cruyce in Auftrag gegeben. Deutlich sind hier italienische Leitbilder spürbar, aber auch der Einfluß von Rubens (besonders dessen Gemälde gleichen Themas in der Augustinerkirche in Antwerpen), dem genialen Interpreten einer großen Epoche Europas.

RÜDIGER AN DER HEIDEN

Holländische Malerei

Der »Westfälische Friede«, 1648 zu Münster geschlossen, beendete nicht nur den Dreißigjährigen Krieg in Deutschland, sondern setzte auch dem achtzig Jahre währenden Kampf ein Ende, in dem sich die sieben vereinigten Provinzen der nördlichen Niederlande politische, geistige und wirtschaftliche Freiheit von spanischer Bevormundung und Unterdrückung errangen. Im Gegensatz zu dem verwüsteten und verarmten Deutschland jedoch, wo Kunst und Wissenschaft durch den Krieg für Jahrzehnte gelähmt und erstickt wurden, entfaltete sich die Kultur in der Republik der Vereinigten Niederlande seit dem Waffenstillstand von 1609 zu hoher Blüte. Die militärischen Erfolge gegen die Weltmacht Spanien und der sich rapid vermehrende, durch den Seehandel begründete Wohlstand des Landes hatten ein selbstbewußtes Bürgertum geschaffen, dessen kulturelle Artikulation in einer eigenständigen, bis heute höchst eindrucksvollen Malerei gipfelte. Diese Kunst fand eine breite Resonanz in der Bevölkerung. Bis in die Schichten der Handwerker und kleinen Gewerbetreibenden hinein wurden Bilder gesammelt und gehandelt.

Auf erstaunlich hohem Durchschnittsniveau befriedigte eine große Zahl von – zumeist auf begrenzte Themenbereiche spezialisierten – Künstlern die enorme Nachfrage; mancher Händler, Arzt, Gastwirt betrieb die Malerei im Nebenberuf und hat sich mit ihr einen unvergänglichen Namen erworben. Schnell drang der Ruhm der holländischen Malerei über die Grenzen des kleinen Landes hinaus. Die für die Wohnstuben biederer puritanischer Bürger geschaffenen Bilder eroberten die Malerei-Kabinette der europäischen Fürstenhöfe und wurden zu allerseits begehrten Sammelobjekten.

Viele der gegenwärtig in der Schleißheimer Galerie gezeigten holländischen Gemälde sind spätestens seit dem 18. Jahrhundert in den wittelsbachischen Sammlungen nachweisbar. Sie vermitteln dem Betrachter ein getreues Bild von der Vielfalt und Eigenart dieser Kunst, die wiederum in einzigartiger Weise das Wesen eines Volkes auf einem Höhepunkt seiner Geschichte reflektiert. Der nüchterne Sinn des Niederländers für die Wirklichkeit, sein offenes Auge für die Schönheiten des Alltäglichen, seine praktische, dem Spekulativen abholde Frömmigkeit, die in den Erscheinungen dieser Welt Offenbarungen Gottes, Sinnbilder des Ewigen sieht, sein calvinistischer Prädestinationsglaube, in dem sich der Stolz auf erworbenen Reichtum mit echter Demut und asketischer Lebensführung verbindet: Alle diese »Nationaleigenschaften« fanden Eingang in die Bilder und erklären deren besondere Ausstrahlung.

Die eindringliche Auseinandersetzung mit der sichtbaren Welt in der Darstellung des Menschen und seines Lebensraumes ist das zentrale Thema der holländischen

Malerei des 17. Jahrhunderts. Porträt und Landschaftsdarstellung, Stilleben und Genrebild wurden hier um neue Dimensionen bereichert, die der europäischen Kunst bis weit ins 19. Jahrhundert hinein immer wieder entscheidende Impulse gaben. Im Kontext der vornehmlich an Aristokratie und Kirche orientierten europäischen Barockmalerei bildet der holländische Beitrag eine profane, bürgerliche Enklave, in der eigene Gesetze gelten. Der Einfluß von außen war gering, auch wenn die Studienreise nach Italien eine Zeitlang als obligatorisch für junge Künstler galt. Von südlichem Licht erfüllte Hügellandschaften und pittoreske Darstellungen römischen Volkslebens (Raum 23, Hauptgeschoß und Raum 36, Erdgeschoß) fanden ihre Liebhaber im Norden, auch die dramatische Lichtgestaltung Caravaggios wurde – vor allem durch Utrechter Künstler – aufgegriffen und hat, bis hin zu Rembrandt und seinen Schülern, vielfältig befruchtend gewirkt (de Haen, Honthorst: Raum 20). Die eigentliche Wurzel holländischer Malerei aber ist die einheimische realistische Tradition, die von den großen flämischen Meistern des 15. Jahrhunderts über Bosch und Bruegel in direkter Linie und konsequenter Weiterentwicklung zu den Genreszenen der Ostade, Droochsloot, Duck und Duyster führt (Räume 20 und 24), zu den Stilleben der Claesz. und De Heem (Räume 22 und 24), den Landschaften und Seebildern der Vroom und Ruysdael, Goyen, Van der Neer und Wynants (Räume 20, 22 u. 24), zu den Bildnissen des Amsterdamer Kaufmanns Lambert van Tweenhuysen und seiner Ehefrau von der Hand eines unbekannten Haarlemer (?) Künstlers (Raum 20), kurz: zu jener einzigartigen Verbindung intensiver, sachlicher Schilderung der Wirklichkeit mit deren poetischer Verklärung, die wir als die große Leistung der holländischen Maler des 17. Jahrhunderts erkennen.

Übereinstimmend mit der allgemeinen kulturellen und gesellschaftlichen Entwicklung ist die Malerei der zweiten Jahrhunderthälfte durch zunehmende Verfeinerung gekennzeichnet. Sie übernimmt internationale, vor allem französische Modeerscheinungen und verliert dadurch manches von ihrer schöpferischen Kraft und Eigenart. Antikisierende Historiendarstellungen, Porträts in mythologischer Verkleidung, dekorative Stilleben (denen nur noch selten, wie dies früher die Regel war, eine moralisierende Bedeutung unterlegt ist) nehmen nun einen breiten Raum ein (Hoet, Lairesse, Huysum, Van der Myn: Raum 27). Technische Perfektion stand, wie zu allen Zeiten schwindender innerer Kraft, in hohem Ansehen; Glätte und Unverbindlichkeit der Aussage kam der allgemein herrschenden Saturiertheit entgegen. Einer der beliebtesten Künstler jener Zeit, Adriaen van der Werff, wurde zum Hofmaler des Kurfürsten Johann Wilhelm von der Pfalz berufen. Für dessen Galerie in Düsseldorf schuf er die in Raum 25 ausgestellte Folge der »Geheimnisse des Rosenkranzes«, Darstellungen aus dem Leben Christi und Mariae, in denen die klassizistische, von internationalen Vorbildern geprägte Tendenz, mit der sich die holländische Malerei dem Strom der europäischen Entwicklung am Ende des Jahrhunderts wieder eingliederte und unterordnete, zum Ausdruck kommt.

<div align="right">PETER EIKEMEIER</div>

Im Katalog bedeuten die Buchstaben hinter den Künstlernamen:
(F) = Flame, (H) = Holländer

ARTHOIS, JACQUES (F)
Brüssel 1613 – nach 1686

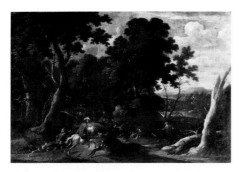

5560 Hirschjagd
Leinwand, 134 x 204 cm
Prov: Galerie Zweibrücken

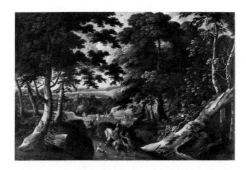

14 5561 Falkenbeize
Leinwand, 134 x 204 cm
Prov: Galerie Zweibrücken

ASSELYN, JAN (H)
Diepen b. Amsterdam 1610 – Amsterdam 1652

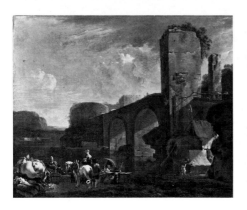

1063 Landschaft mit Fluß
und Bogenbrücke
Leinwand, 61 x 67 cm
Bez. auf dem Sack in der Bildmitte:
IAF; links auf dem Sack: RS
Prov: Nachlaß König Max I.

BAKHUYZEN, LUDOLF (H)
Emden 1631 – Amsterdam 1708

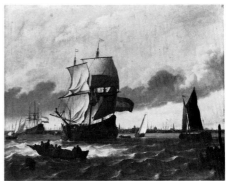

1041 Hafen von Amsterdam
Leinwand, 113 x 146 cm
Bez. links auf der Barke: L. Bakhuizen
1697
Prov: Nachlaß König Max I.

BERCHEM, NICOLAES (H)
Haarlem 1620 – Amsterdam 1683

440 Laban, Arbeit gebend
Leinwand, 137 x 166 cm
Bez. unten links: Berchem 1643
Prov. Galerie Zweibrücken

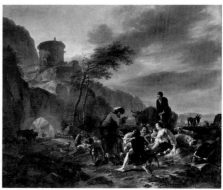

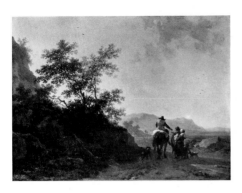

40 269 Italienische Abendlandschaft
Holz, 39 x 54 cm
Bez. unten links: Berchem
Prov: Kurfürstliche Galerie München

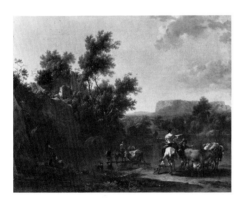

377 Italienische Landschaft
Leinwand, 60 x 70 cm
Bez. unten links: Berchem f.
Prov: Galerie Zweibrücken

BOECKHORST, JAN (F)
Münster 1605 – Antwerpen 1668

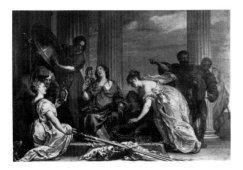

136 Ulysses entdeckt den als 12
Mädchen verkleideten Achill
Leinwand, 126 x 188 cm
Prov: Kurfürstliche Galerie München

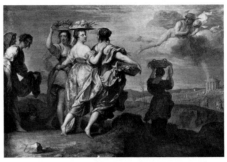

137 Merkurs Liebe zur Herse
Leinwand, 126 x 189 cm
Prov: Kurfürstliche Galerie München

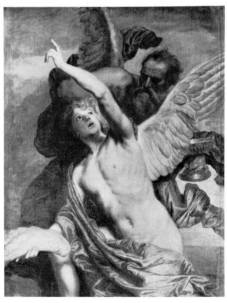

1965 Dädalus und Ikarus
Leinwand, 159 x 131 cm
Prov: Kurfürstliche Galerie München

BOEL, PIETER (F)
Antwerpen 1622 – Paris 1674

BOTH, ANDRIES (H)
Utrecht 1612/13 – Venedig 1641

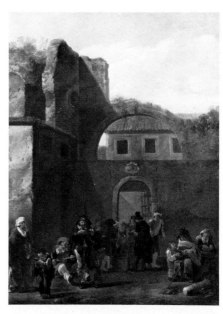

15 1269 Stilleben mit Früchten,
totem Wild und Prunk-
schüssel
Leinwand, 140 x 212 cm
Prov: Kurfürstliche Galerie München

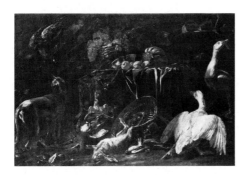

1271 Stilleben mit totem Federwild
Leinwand, 138 x 215 cm
Prov: Kurfürstliche Galerie München

2019 Armenspeisung im Klosterhof
Leinwand, 65 x 49 cm
Prov: Kurfürstliche Galerie München

2020 Italienische Volksszene
Leinwand, 64 x 50 cm
Prov: Kurfürstliche Galerie Schleiß-
heim

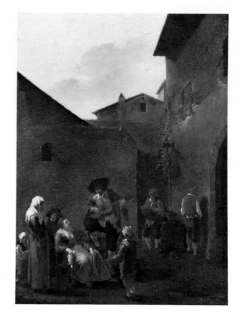

BOTH, Jan (H)
Utrecht 1615–1652

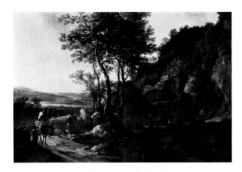

384 Italienische Landschaft
Holz, 73 x 114 cm
Bez. unten links: Both fe.
Prov: Düsseldorfer Galerie

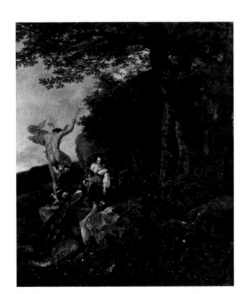

43 795 Landschaft mit Merkur,
Juno und dem toten Argus
Leinwand, 116 x 102 cm
Bez. auf dem Felsen: Both fe.
Prov: Galerie Mannheim

BOUT, PIETER (F)
Brüssel 1658–1702

4996 Viehmarkt im Dorfe 20
Holz, 24 x 33 cm
Bez. unten links: P. bout Ao . . .
Prov: Galerie Zweibrücken

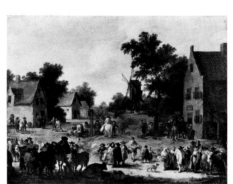

BROUWER, ADRIAEN (F)
Oudenaerde 1605/06 – Antwerpen 1638

5260 Die Schenke 17
Holz, 32 x 24 cm
Prov: Galerie Mannheim

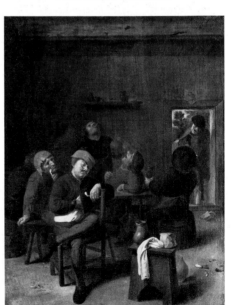

BRUEGHEL d.J., JAN (F)
Antwerpen 1601–1678

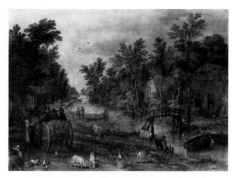

2808 Belebte Straße
Kupfer, 18 x 25 cm
Bez. unten rechts: BRVEGHEL
Prov: Kurfürstliche Galerie München

BRUEGHEL d.J., JAN und FRANCKEN, FRANS d.J. (F)
Antwerpen 1581–1642

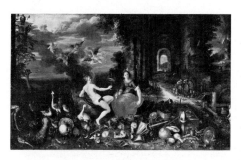

I 1997 Feuer und Luft
Holz, 50 x 85 cm
Prov: Kurfürstliche Galerie München

6 1998 Wasser und Erde
Holz, 50 x 84 cm
Prov: Kurfürstliche Galerie München

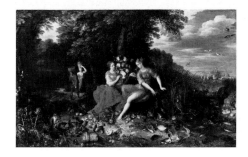

CLAESZ., PIETER (H)
Steinfurt 1597/98 – Haarlem 1661

2054 Stilleben
Holz, 60 x 52 cm
Prov: Galerie Zweibrücken

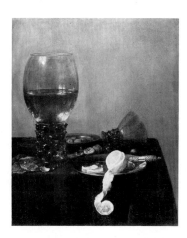

CODDE, PIETER (H)
Amsterdam 1599–1678

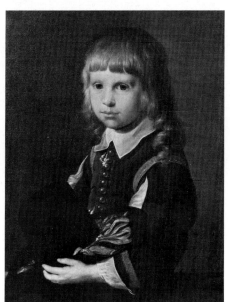

13713 Knabenbildnis 29
Leinwand, 53 x 40 cm
Bez. unten rechts: . . . 5. P Codde
(PC ligiert) Prov: Erworben 1966

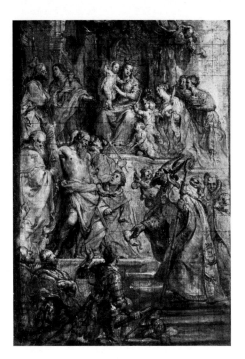

CRAYER, CASPAR DE (F)
Antwerpen 1584 – Gent 1669

63 Verehrung Mariae durch
Heilige
Skizze zum Hochaltarbild
in der Theatinerkirche in München
Leinwand, 77 x 49 cm
Prov: Möglicherweise erworben durch
König Max I.

DOU, GERARD (H)
Leiden 1613–1675

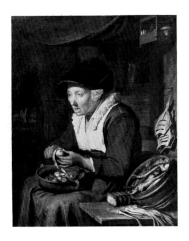

590 Heringsverkäuferin 41
Holz, 30 x 25 cm
Bez. auf der Bank: G. Dov 1667
Prov: Kurfürstliche Galerie München

DOUFFET, GERARD (F)
Lüttich 1594–1660

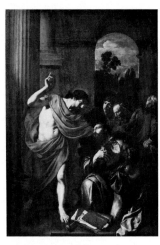

5236 Christus erscheint Jacobus 5
Leinwand, 275 x 188 cm
Bez. unten auf Papierbogen: G. Douf-
fet mus confrum . . . fec.
Prov: Galerie Düsseldorf

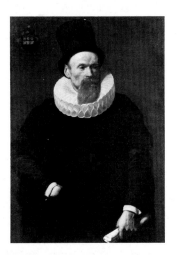

573 Bildnis eines Mannes
Leinwand, 105 x 76 cm
Bez. oben links:
AETATIS SUAE. 53. 1624.
Prov: Galerie Düsseldorf

DROOCHSLOOT,
JOOST CORNELISZ. (H)
Utrecht 1586–1666

30 2791 Plünderung eines Dorfes
Leinwand, 65 x 96 cm
Bez. unten links: JC Drooch Sloot.
1635.
Prov: Galerie Zweibrücken

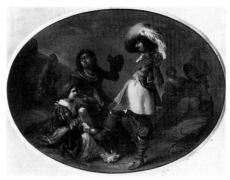

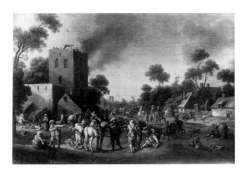

302 Kartenspielende Offiziere
Holz, 32 x 43 cm
Prov: Galerie Zweibrücken

DUCK, JACOB (H)
Utrecht um 1600–1667

34 1280 Liederliches Weib
Holz, 37 x 31 cm
Bez. unten rechts: JA (ligiert) Duck
Prov: Galerie Zweibrücken

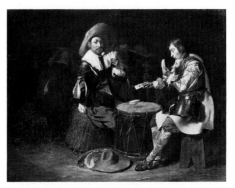

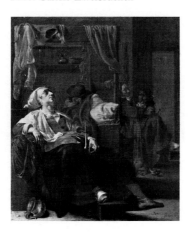

DYCK, ANTHONIS VAN (F)
Antwerpen 1599 – Blackfriars (London) 1641

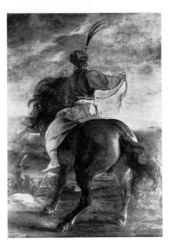

DUYSTER,
WILLEM CORNELISZ. (H)
Amsterdam 1598/99–1635

301 Lagerszene
Holz, 32 x 43 cm
Prov: Galerie Zweibrücken

4816 Polnischer Kosak
Leinwand, 152 x 109 cm
Prov: Galerie Düsseldorf

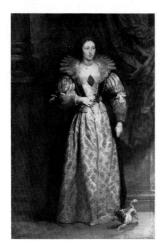

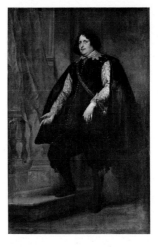

10 201 Bildnis einer Dame
Leinwand, 209 x 135 cm
Prov: Erworben 1698 durch Kurfürst
Max Emanuel von Gisbert van Colen

995 Bildnis eines Mannes 11
Leinwand, 208 x 134 cm
Prov: Erworben 1698 durch Kurfürst
Max Emanuel von Gisbert van Colen

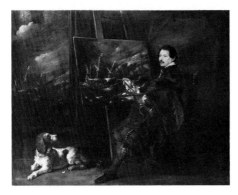

78 Maria von Medici
(1573–1642)
Holz, 24 x 19 cm
Prov: Kurfürstliche Galerie München

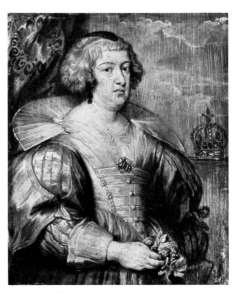

4841 Bildnis des Malers
Andreas van Ertfeldt
(1590–1652)
Leinwand, 171 x 219 cm
Bez. oben rechts: R do D Henrico a
Flandria, Confessori, Sanc . . . Amici-
tiae ergo suam effigiem ab Antonio van
Dyck expressam . . . Andreas van Ert-
veldt Navalium pictor celeberrimus
Ao Aet. sue 46 Ao 1632 Dic.
Prov: Galerie Düsseldorf

ELIASZ., NICOLAES
gen. PICKENOY (H)
Amsterdam 1590/91 – 1654/56

183 Bildnis des holländischen
 Lieutnant-Admirals Maerten
 Harpertsz. Tromp (1597–1653)
 Holz, 113 x 84 cm
 Prov: Galerie Mannheim

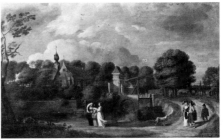

5595

FLÄMISCH, um 1630

374 Bildnis eines Edelmanns
 Leinwand, 108 x 82 cm
 Prov: Galerie Düsseldorf

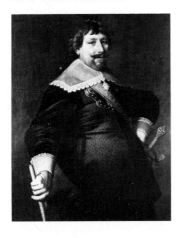

EVERDINGEN,
ALLAERT VAN (?) (H)
Alkmaar 1621 – Amsterdam 1675

WAF 250 Seesturm
 Holz, 61 x 94 cm
 Bez. unten links: AE.
 Prov: Nachlaß König Max I.

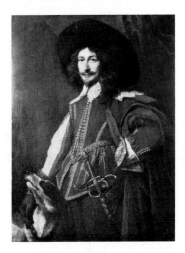

GOYEN, JAN VAN (H)
Leiden 1596 – Den Haag 1656

4922 Das Gehöft 33
 Holz, 42 x 59 cm
 Prov: Galerie Mannheim

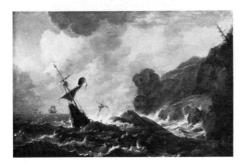

FLÄMISCH, um 1620

5595 Vornehme Gesellschaft vor
 einem Schloß
 Holz, 48 x 80 cm
 Prov: Fürstbischöfliche Residenz
 Bamberg

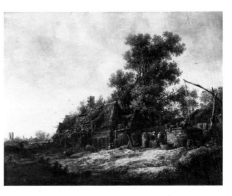

GREBBER, PIETER FRANSZ. DE (H)
Haarlem 1600 – 1652/53

2006 Paris mit dem Apfel
Holz, 85 x 72 cm
Bez. auf der Tasche: PDG (ligiert); auf
dem Gürtel: 1634
Prov: 1804 Fürstbischöfliche Residenz
Würzburg

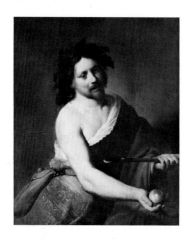

GRIFFIER d. Ä., JAN (H)
Amsterdam 1645 – London 1718

51 2152 Jahrmarkt
Holz, 44 x 61 cm
Bez. unten rechts: Gri. . .
Prov: Galerie Zweibrücken

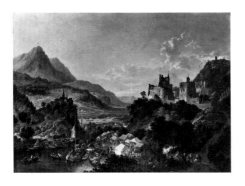

HAARLEMER SCHULE

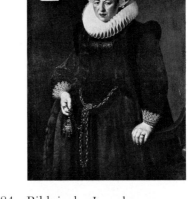

1285 Bildnis des Kaufmanns 24
Lambert van Tweenhuysen
Leinwand, 121 x 87 cm
Bez. LVT/.AETATIS.SUAE./51/
ANNO: 1617
Prov: Kurfürstliche Galerie München

1284 Bildnis der Janneken 25
Campherbeke, Gattin
des Lambert
van Tweenhuysen
Leinwand, 121 x 87 cm
Bez. · AETATI · SUA · /57/ · ANº ·
1617 ·
Prov: Kurfürstliche Galerie München

HAEN, DAVID DE (H)
Gest. 1622 in Rom

570 Dornenkrönung
Leinwand, 117 x 138 cm
Prov: Kurfürstliche Galerie München

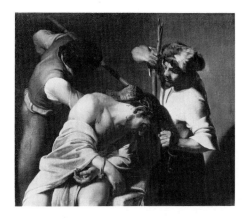

HEEM, JAN DAVIDSZ. DE (H)
Utrecht 1606 – Antwerpen 1683/84

50 2082 Früchtestück
Leinwand, 66 x 93 cm
Bez. links unter dem Teller:
J. De Heem f. 1653
Prov: Kurfürstliche Galerie München

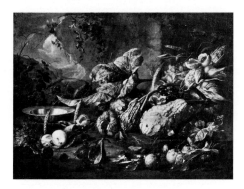

HELT STOCKADE,
NICOLAES VAN (H)
Nymwegen 1614 – Amsterdam 1669

28 963 Baumeister Georg Pfründt
(1603–1663)
Leinwand, 60 x 48 cm
Prov: Galerie Düsseldorf

963

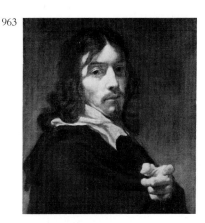

HOET, GERARD (H)
Zalt-Bommel 1648 – Den Haag 1733

1955 Dido und Aeneas
Holz, 44 x 61 cm
Bez. unten rechts: G. Hoet
Prov: Galerie Mannheim

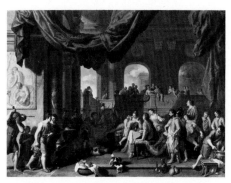

1969 Antonius und Kleopatra
Holz, 45 x 62 cm
Bez. unten rechts auf dem Säulen-
sockel: G. Hoet
Prov: Galerie Mannheim

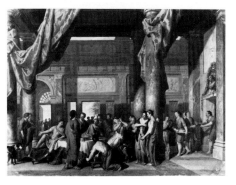

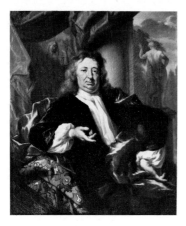

44 2116 Bildnis eines Mannes
Leinwand, 50 x 42 cm
Prov: Galerie Zweibrücken

HOLLÄNDISCH, 18. Jahrhundert

52 5525 Marinebild
Leinwand, 84 x 127 cm
Prov: Schloß Bayreuth

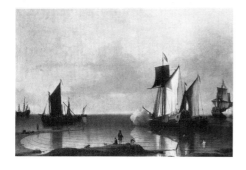

HONDECOETER, MELCHIOR D' (H)
Utrecht 1636 – Amsterdam 1695

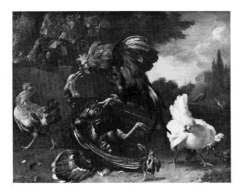

409 Hahnenkampf 39
Leinwand, 110 x 143 cm
Bez. links in halber Höhe: M. D. Hondecoeter
Prov: Kurfürstliche Galerie München

HONTHORST, GERARD VAN (H)
Utrecht 1590–1656

391 Der verlorene Sohn III
Leinwand, 123 x 153 cm
Bez. am Buch: Ga . . . van Honthorst
f. 1623
Prov: Galerie Zweibrücken

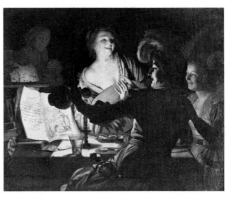

HUYSMANS, CORNELIS (F)
Antwerpen 1648 – Mecheln 1727

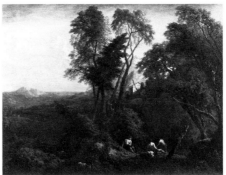

2894 Landschaft mit rastenden
Hirten
Leinwand, 62 x 81 cm
Prov: Kurfürstliche Galerie Schleißheim

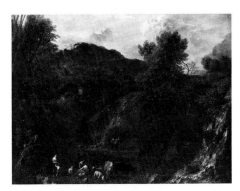

2895 Landschaft mit Hirten
und Herde
Leinwand, 64 x 80 cm
Prov: Kurfürstliche Galerie Schleiß-
heim

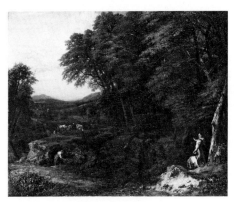

4849 Hirtenlandschaft
Leinwand, 61 x 73 cm
Prov: Kurfürstliche Galerie München

HUYSUM, JAN VAN (H)
Amsterdam 1682–1749

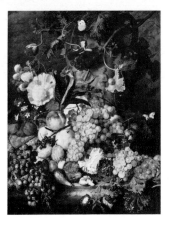

2077 Stilleben mit Früchten, 49
Blumen und Insekten
Holz, 76 x 60 cm
Bez. auf dem Marmortisch: Jan van
Huysum fecit 1735
Prov: Galerie Mannheim

JANSSENS, ABRAHAM (F)
Antwerpen um 1575–1632

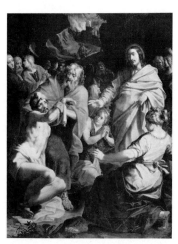

153 Erweckung des Lazarus 9
Holz, 218 x 182 cm
Bez. unten rechts mit einem AB oder
AJB oder ABJ zu lesenden Mono-
gramm; darunter das Datum 1607.
Prov: Galerie Düsseldorf

1762 Hl. Magdalena 8
Holz, 122 x 91 cm
Prov: Schloß Nymphenburg

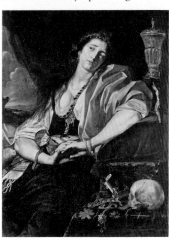

JANSSENS, HIERONYMUS (F)
Antwerpen 1624–1693

19 5675 Das Menuett
Kupfer, 32 x 44 cm
Bez. unten rechts: H. Janssens
Prov: Galerie Zweibrücken

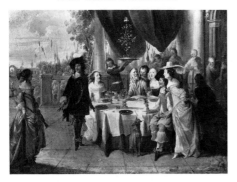

LAER, PIETER VAN (?) (H)
Haarlem 1592/95–1642

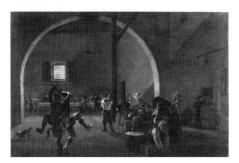

38 4834 Faschingsscherz
Holz, 51 x 79 cm
Prov: Schloß Nymphenburg

418 Der Schuhflicker
Leinwand, 38 x 53 cm
Prov: Kurfürstliche Galerie München

LAIRESSE, GERARD DE (H)
Lüttich 1640 – Amsterdam 1711

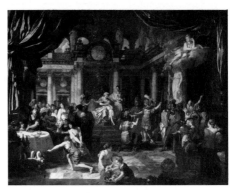

1325 Dido und Aeneas 46
Leinwand, 128 x 163 cm
Prov: Kurfürstliche Galerie München

LISSE, DIRCK VAN DER (H)
Breda – Den Haag 1669

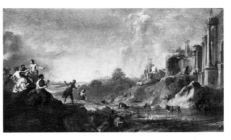

151 Ruinenlandschaft mit
tanzendem Faun
Holz, 46 x 84 cm
Bez. unten links: D. L.
Prov: Galerie Zweibrücken

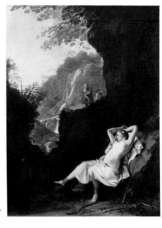

2027

2027 Schlafende Diana
Holz, 54 x 41 cm
Bez. unten Mitte: DVL (ligiert)
Prov: Galerie Zweibrücken

MAES, NICOLAES (H)
Dordrecht 1632 – Amsterdam 1693

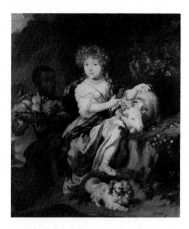

45 **14195 Reichgekleidetes Mädchen
mit Negerknaben**
Leinwand, 65 x 58 cm
Bez. unten rechts: MAES.
Prov: Erworben 1971, Nachlaß Behrens

MICHAU, THEOBALD (F)
Tournai 1676 – Antwerpen 1765

21 **4966 Flußlandschaft**
Kupfer, 36 x 52 cm
Prov: Kurfürstliche Galerie München

4967 Flußlandschaft
Kupfer, 37 x 52 cm
Prov: Kurfürstliche Galerie München

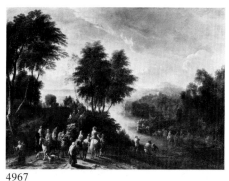

4967

MIEL, JAN (F)
Antwerpen 1599 – Turin 1663

1954 Fastnachtsbelustigung
Leinwand, 61 x 74 cm
Prov: Kurfürstliche Galerie München

MOLENAER, JAN MIENSE (H)
Haarlem um 1610–1668

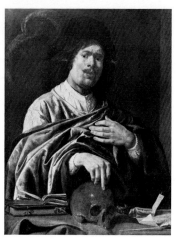

4872

26 4872 Junger Mann mit Totenkopf
 (Vanitas)
 Leinwand, 87 x 67 cm
 Prov: Galerie Zweibrücken

MOMMERS, HENDRIK (H)
Haarlem 1623 – Amsterdam 1693

2057 Hirtenszene
 Leinwand, 106 x 146 cm
 Prov: Kurfürstliche Galerie München

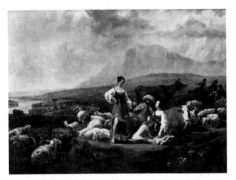

MYN, HERMANN VAN DER (H)
Amsterdam 1684 – London 1741 (?)

904 Gartenblumen
 Leinwand, 78 x 64 cm
 Bez. auf der Steinplatte: H. van der
 Myn
 Prov: Galerie Düsseldorf

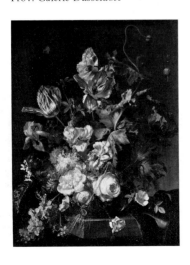

NEEFFS d. Ä., PEETER (F)
Antwerpen 1578 – 1656/61

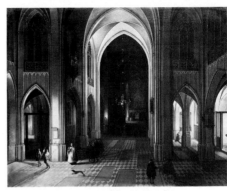

546 Kircheninneres
 Holz, 39 x 49 cm
 Bez. unten rechts: PEW F (ligiert) S
 Prov: Erworben 1822 durch König
 Max I.

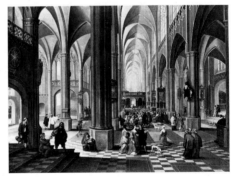

WAF 697 Inneres einer gotischen 7
 Kirche
 Leinwand, 50 x 65 cm
 Bez. unter der astronomischen Uhr:
 Peeter Neeffs
 Prov: Nachlaß König Max I.

NEER, AERT VAN DER (H)
Amsterdam 1603/04 – 1677

9536 Mondscheinlandschaft 37
 Leinwand, 60 x 75 cm
 Bez. unten rechts: AV (ligiert) DN
 Prov: Erworben 1932

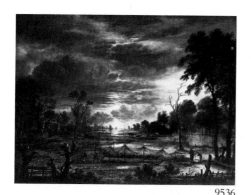

9536

**NEER, EGLON HENDRIK
VAN DER (H)**
Amsterdam 1634 – Düsseldorf 1703

2012 Hagar und Ismael mit
dem Engel
Holz, 49 x 40 cm
Bez. unten links: E. H. van der Neer.
fe. 1697
Prov: Galerie Mannheim

2010

2010 Landschaft mit Schäferpaar 48
Holz, 49 x 40 cm
Bez. unten rechts: E. H. van der Neer
fe. 1698
Prov: Galerie Mannheim

NEYN, PIETER DE (H)
Leiden 1597–1639

2135 Kanallandschaft 32
Holz, 40 x 69 cm
Bez. unten links: PN (ligiert). 1633.
Prov: Galerie Zweibrücken

NICKELEN, JAN VAN (H)
Haarlem 1656 – Kassel 1721

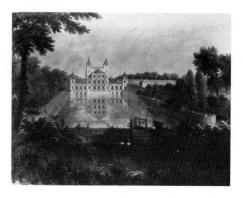

2171 Das alte Schloß Benrath,
Nordseite (Vorderansicht)
Leinwand, 72 x 94 cm
Bez. auf der Rückseite:
Depicta a Joanne de Nickele 1715
Prov: Galerie Düsseldorf

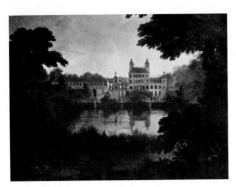

**2170 Das alte Schloß Benrath,
Südseite (Rückansicht)**
Leinwand, 72 x 94 cm
Bez. auf der Rückseite:
Depicta a Joanne de Nickele 1714
Prov: Galerie Düsseldorf

OSTADE, ISACK VAN (H)
Haarlem 1621–1649

**2169 Winterlandschaft mit
Eisvergnügen**
Holz, 39 x 52 cm
Bez. unten rechts: Isack van Ostade
Prov: Galerie Zweibrücken

2177 Bauernstube
Holz, 38 x 52 cm
Bez. unten: van Ostade 1641
Prov: Galerie Zweibrücken

OUWATER, ISAAK (H)
Amsterdam 1750–1793

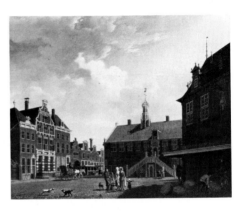

HuW 22 Der Marktplatz von Hoorn 53
Leinwand, 35 x 44 cm
Bez. unten links: Ik Ouwater. 1784.
Prov: Erworben 1973 für die Samm-
lung der Bayerischen Hypotheken-
und Wechsel-Bank

PEETERS, BONAVENTURA (F)
Antwerpen 1614 – Hoboken 1652

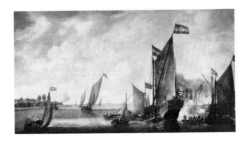

2055 Seehafen 22
Holz, 53 x 95 cm
Bez. links auf Balken: B. Peeters
Prov: Fürstbischöfliche Residenz
Würzburg

POELENBURGH,
CORNELIS VAN (H)
Utrecht 1586–1667

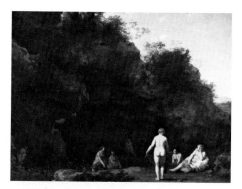

5267 Ruhe nach dem Bade
Kupfer, 31 x 41 cm
Prov: Kurfürstliche Galerie München

PYNACKER, ADAM (H)
Pijnacker (Delft) 1622 – Amsterdam 1673

551

773

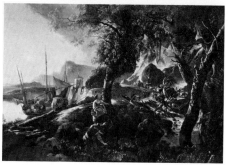

551 Landschaft mit hoch-
stämmigen Bäumen
Leinwand, 45 x 35 cm
Prov: Galerie Zweibrücken

773 Die einstürzende Brücke IV
Leinwand, 112 x 162 cm
Bez. unten links:nack 1659
Prov: Kloster Wilten

5291

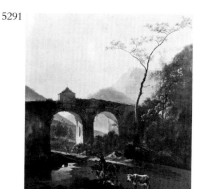

5291 Italienische Landschaft
Leinwand, 80 x 75 cm
Bez. unten Mitte: A. Pynacker
Prov: Mannheimer Galerie

REMBRANDT-UMKREIS

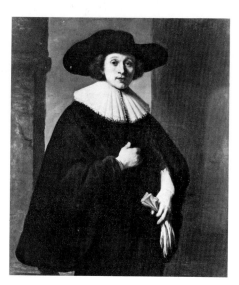

574 Bildnis eines Mannes
Leinwand, 114 x 100 cm
Prov: Galerie Mannheim

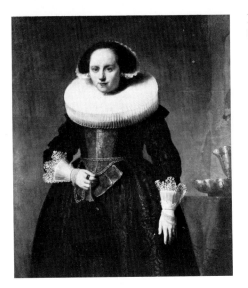

571 Bildnis einer Frau
 Leinwand, 114 x 100 cm
 Prov: Galerie Mannheim

RUBENS, PETER PAUL (F)
Siegen 1577 – Antwerpen 1640

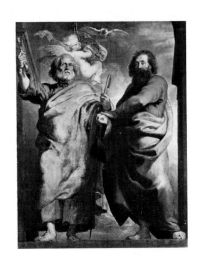

336 Die Apostel Petrus und Paulus 2
 Leinwand, 240 x 186 cm
 Prov: Kurfürstliche Galerie München

ROEPEL, COENRAAT (H)
Den Haag 1678–1748

1302 Versöhnung Esaus und Jacobs 4
 Leinwand, 328 x 279 cm
 Prov: Galerie Düsseldorf

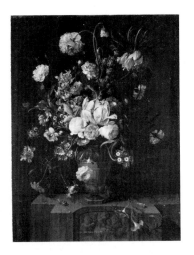

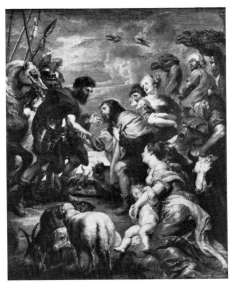

1346 Blumenstück
 Leinwand, 76 x 60 cm
 Bez. links unten:
 Coenraet Roepel. Fecit A. 1715
 Prov: Galerie Mannheim

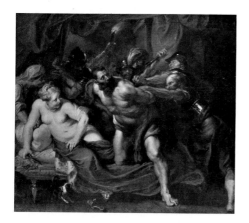

1 348 Gefangennahme Simsons
Leinwand, 117 x 132 cm
Prov: Galerie Düsseldorf

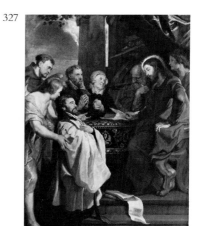

327

RUBENS-SCHULE

48 Waldlandschaft
Holz, 23 x 30 cm
Prov: Galerie Mannheim

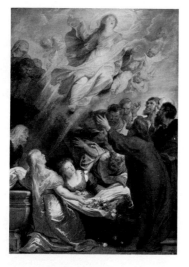

1303 Mariä Himmelfahrt
Leinwand, 156 x 109 cm
Prov: Kurfürstliche Galerie München

RUISDAEL, JACOB VAN (H)
Haarlem 1628/29 – Amsterdam 1682

892 Waldlandschaft mit Gewässer
Leinwand, 61 x 94 cm
Bez. unten rechts: R
Prov: Galerie Zweibrücken

RUBENS-WERKSTATT

3 327 Rechenschaft der geistlichen
und weltlichen Stände vor
Christus
Holz, 204 x 148 cm
Prov: Kurfürstliche Galerie München

RUYSDAEL,
SALOMON VAN (H)
Naarden um 1600 – Haarlem 1670

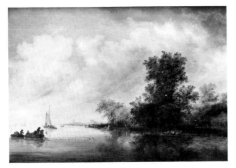

2718 Kanallandschaft
Holz, 71 x 105 cm
Bez. am Boot links: S. Ruysdael. 1642
Prov: Galerie Zweibrücken

SAFTLEVEN, CORNELIS (?) (H)
Gorkum 1607 – Rotterdam 1681

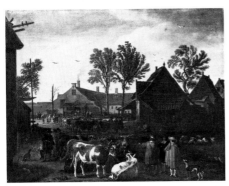

31 5968 Der Viehmarkt
Holz, 37 x 47 cm
Prov: Galerie Zweibrücken

1153

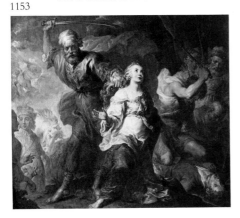

SEGHERS, GERARD (F)
Antwerpen 1591–1651

1153 Martyrium der hl. Dympna 13
und des hl. Gerbert
Leinwand, 173 x 205 cm
Prov: Kurfürstliche Galerie München

SOOLMAKER, JAN FRANS (F)
Antwerpen um 1635 – nach 1665 (in Italien?)

2151 Italienische Ruinenland-
schaft mit ruhender Herde
Holz, 46 x 62 cm
Prov: Galerie Zweibrücken

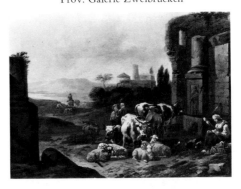

STOMER, MATTHIAS (H)
Niederlande um 1600 – nach 1650 (in Sizilien?)

13068 Hl. Sebastian
Leinwand, 126 x 108 cm
Prov: Erworben 1960

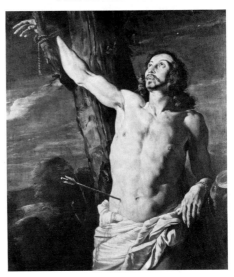

SWANENBURGH, JACOB ISAACSZ. (H)
Leiden um 1571–1638

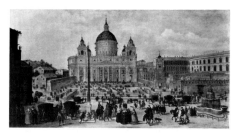

27 4965 St. Peter in Rom
Holz, 57 x 108 cm
Bez. am Sockel des Obelisken:
1632 . . .
Prov: Kurfürstliche Galerie München

SWEERTS, MICHAEL (F)
Brüssel 1618 – Goa (Indien) 1664

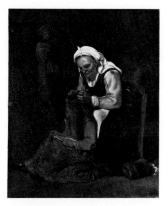

35 2352 Häusliche Szene
Leinwand, 46 x 38 cm
Prov: Galerie Zweibrücken

TENIERS, d.J., DAVID (F)
Antwerpen 1610 – Brüssel 1690

18 441 Zechstube
Holz, 55 x 71 cm
Bez. unten links:
D Teniers. F. A° 1643
Prov: Kurfürstliche Galerie München

451 Wirtsstube
Holz, 55 x 79 cm
Bez. unten links: David. Teniers
fec. A° 1645
Prov: Kurfürstliche Galerie München

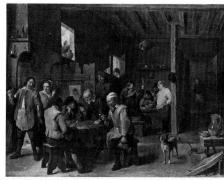

441

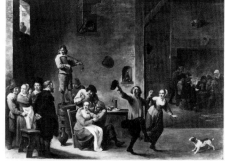

451

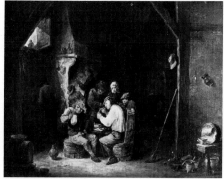

WAF 1082
249

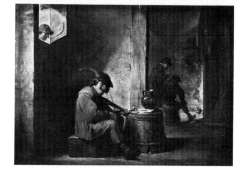

WAF 1082 Flämische Dorfkneipe
Holz, 27 x 36 cm
Bez. unten rechts: D. Teniers fec.
Prov: Kurfürstliche Galerie München
(Nachlaß König Max I.)

16 249 Bauer mit roter Mütze
Holz, 25 x 35 cm
Bez. unten rechts: D. Teniers
Prov: Kurfürstliche Galerie München

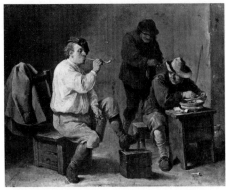

1846

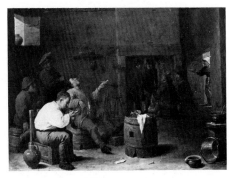

1835 Bauernstube
Holz, 35 x 50 cm
Bez. unten rechts: D. Teniers. F
Prov: Kurfürstliche Galerie München

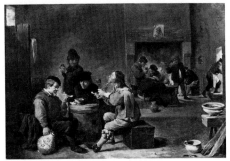

818

1838

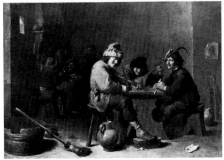

1845

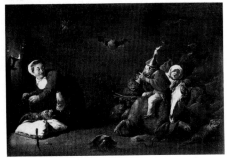

1838 Musizierende Bauern
Holz, 39 x 58 cm
Bez. unten rechts: D Teniers fec
Prov: Galerie Zweibrücken

1845 Hexenspuk
Holz, 30 x 45 cm
Bez. unten rechts: D Teniers
Prov: Galerie Zweibrücken

1846 Der Pfeifenraucher
Kupfer, 20 x 25 cm
Bez. unten links: D. Teniers F.
Prov: Kurfürstliche Galerie München

818 Wirtsstube
Holz, 36 x 52 cm
Prov: Kurfürstliche Galerie München

1851 Singende Zecher
Kupfer, 20 x 17 cm
Bez. oben rechts: Tenier F.
Prov: Kurfürstliche Galerie München

1847 Der Alchimist
Holz, 23 x 19 cm
Bez. unten rechts: D. Teniers. 1680.
Prov: Kurfürstliche Galerie München

1851

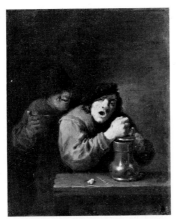

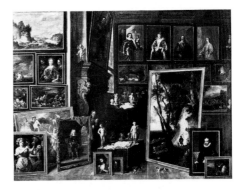

1839 Ansicht der Galerie des
Erzherzogs Leopold in
Brüssel (II)
Leinwand, 95 x 127 cm
Bez. unten links: D. Teniers. Fec.
Prov: Schloß Nymphenburg

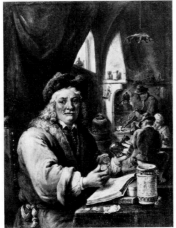

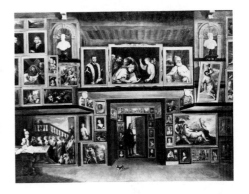

1847

II 1819 Ansicht der Galerie des
Erzherzogs Leopold in
Brüssel (I)
Leinwand, 96 x 125 cm
Bez. unten links: D. Teniers. fec
Prov: Schloß Nymphenburg

1840 Ansicht der Galerie des
Erzherzogs Leopold in
Brüssel (III)
Leinwand, 95 x 126 cm
Prov: Schloß Nymphenburg

1841

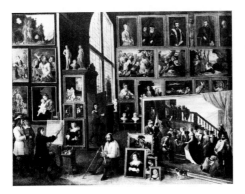

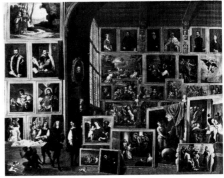

1841 Ansicht der Galerie des
Erzherzogs Leopold in
Brüssel (IV)
Leinwand, 93 x 127 cm
Prov: Schloß Nymphenburg

THYS, PIETER (F)
Antwerpen 1624–1677

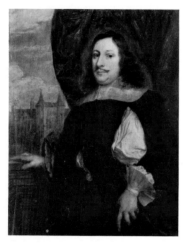

1850 Bildnis David Teniers d. J.
Holz, 26 x 21 cm
Prov: Galerie Mannheim

TROOST, CORNELIS (H)
Amsterdam 1697–1750

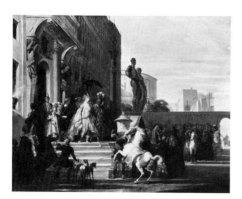

47 L 1635 Dido, Aeneas und Ascanius
auf dem Weg zur Jagd
Leinwand, 93 x 121 cm
Prov: Leihgabe der Bundesrepublik
Deutschland

UDEN, LUCAS VAN (F)
Antwerpen 1595–1672/73

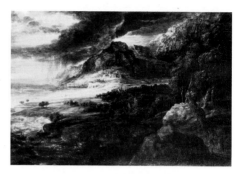

4981 Gebirgslandschaft
Holz, 39 x 57 cm
Bez. unten Mitte:
Lucas. van. Uden. 1635.
Prov: Galerie Mannheim

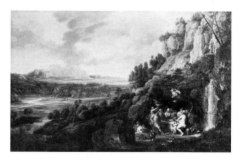

2072 Landschaft
Holz, 71 x 114 cm
Bez. unten rechts: Lucas van Uden.
Prov: Kurfürstliche Galerie München

VADDER, LODEWYK DE (F)
Brüssel 1605–1655

1051 Landschaft mit Hohlweg
Holz, 32 x 51 cm
Prov: Kurfürstliche Galerie München

VELDE, ADRIAEN VAN DE (H)
Amsterdam 1636–1672

1853 Italienische Landschaft mit Fähre
Leinwand, 62 x 75 cm
Bez. am Kahn: A. v. Velde f. 1667
Prov: Galerie Mannheim

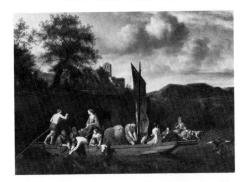

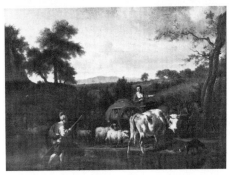

215 Viehherde
Leinwand, 36 x 42 cm
Bez. unten links: A. v. Velde. f. 1671
Prov: Kurfürstliche Galerie München

VELDE d.J., WILLEM VAN DE (H)
Leiden 1633 – London 1707

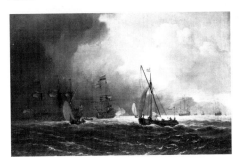

1061 Seestück
Leinwand, 60 x 89 cm
Prov: 1835 aus Privatbesitz König Ludwigs I.

VERSPRONCK, JAN (H)
Haarlem 1597–1662

1326 Bildnis einer Frau
Leinwand, 76 x 59 cm
Prov: Galerie Mannheim

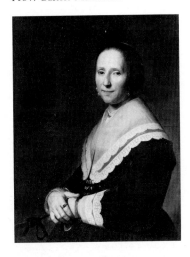

VLIET, HENDRIK CORNELISZ. VAN (H)
Delft 1611/12–1675

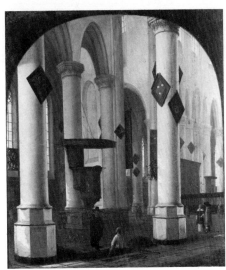

7271 Kircheninneres
Holz, 59 x 51 cm
Bez. unten links: H van Vliet ao 1656
Prov: Residenz Ansbach

VROOM,
HENDRIK CORNELISZ. (H)
Haarlem 1566–1640

23 4578 Der Hafen von Amsterdam
Leinwand, 97 x 201 cm
Bez. auf den Flaggen des Kriegsschiffs
rechts: Vroom f. 1630
Prov: Schloß Neuburg/Do.

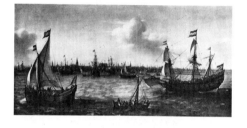

WERFF, ADRIAEN VAN DER (H)
Kralinger-Ambacht (Rotterdam) 1659 – Rotterdam 1722

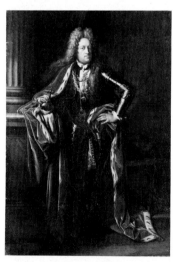

210 Bildnis des Kurfürsten
Johann Wilhelm von der Pfalz
(1658–1716)
Leinwand, 76 x 54 cm
Bez. unten links:
Adrn vr Werff fec/ano 1700
Prov: Galerie Düsseldorf

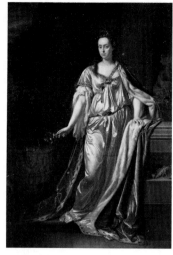

209 Bildnis der Anna Maria
Luisa de' Medici, Kurfürstin
von der Pfalz (1667–1743)
Leinwand, 76 x 53 cm
Bez. unten rechts:
Adrn vr Werff fec/ano 1700
Prov: Galerie Düsseldorf

1273 Bildnis des Giovanni Gastone
de' Medici (1671–1737)
Leinwand, auf Holz aufgezogen,
49 x 37 cm
Bez. links auf dem Postament: Chev.r
v.r Werff fec. an.o 17.5 (vermutl. 1705)
Prov: Galerie Düsseldorf

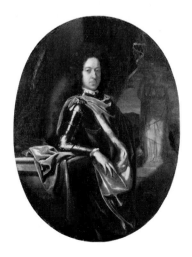

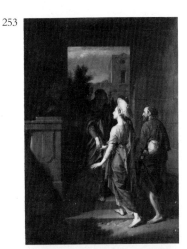

253

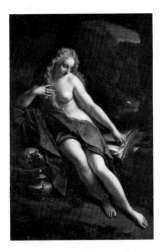

285 Die hl. Magdalena
Leinwand, 195 x 127 cm
Bez. unten rechts:
Chevalʳ/vandʳ/Werff fec/anᵒ 1707
Prov: Galerie Düsseldorf

254

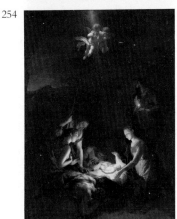

Die Fünfzehn Geheimnisse
des Rosenkranzes

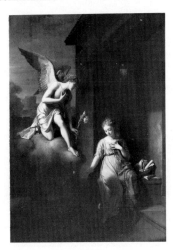

254 Die Anbetung der Hirten
Holz, 81 x 58 cm
Bez. rechts von der Mitte:
Chevalier/vandʳ Werff fe/anᵒ 1706
Prov: Galerie Düsseldorf

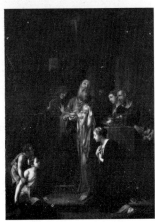

252 Die Verkündigung
Holz, 81 x 58 cm
Bez. unten links:
Chevʳ vʳ Werff fe. anᵒ 1706
Prov: Galerie Düsseldorf

253 Die Heimsuchung
Holz, 81 x 58 cm
Bez. an der untersten Stufe links:
Chevalʳ vʳ Werff fec. anᵒ 1708
Prov: Galerie Düsseldorf

235

235 Die Darbringung im Tempel
Holz, 82 x 58 cm
Bez. auf der Stufe unten Mitte:
Chevr vr Werff. fec./an° 1705
Prov: Galerie Düsseldorf
Nicht ausgestellt

236 Der zwölfjährige Jesus
im Tempel
Holz, 82 x 57 cm
Bez. unten links:
Chevallr vr Werff/fec. 1708
Prov: Galerie Düsseldorf

237 Christus am Ölberg
Holz, 82 x 57 cm
Bez. auf dem Stein rechts unter dem
Arm des Petrus:
Chevr vr/Werff. fec/an° 171(1?)
Prov: Galerie Düsseldorf
Nicht ausgestellt

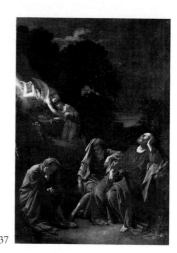

237

238 Die Geißelung Christi
Holz, 82 x 57 cm
Bez. unten rechts:
Chevr. vr/Werff. fec/an° 1710
Prov: Galerie Düsseldorf

239 Die Dornenkrönung und
Verspottung Christi
Holz, 81 x 57 cm
Bez. unten rechts:
Chevr v Werff. fe/an° 1710
Prov: Galerie Düsseldorf

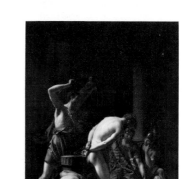

238

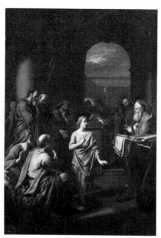

236

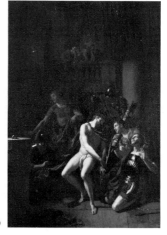

239

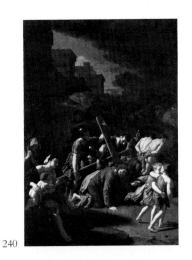

240

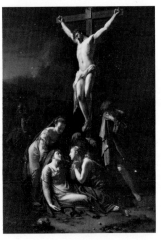

223

240 Die Kreuztragung Christi
Holz, 82 x 57 cm
Bez. unten links:
Chvallr vr./Werff fec/an° 1712
Prov: Galerie Düsseldorf

223 Christus am Kreuz
Holz, 81 x 58 cm
Bez. unten rechts:
Chevalr vr/Werff fec/1708
Prov: Galerie Düsseldorf

225 Die Auferstehung Christi
Holz, 82 x 58 cm
Bez. unten rechts:
Chevr vr/Werff fec/an° 1719
Prov: Galerie Düsseldorf

226 Die Himmelfahrt Christi
Holz, 81 x 57 cm
Bez. unten rechts:
Chevr vr Werff fec. 1710
Prov: Galerie Düsseldorf

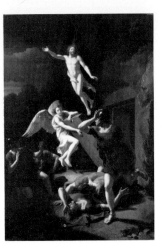

225

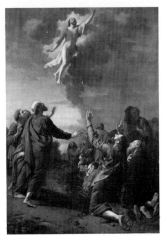

226

227 Die Ausgießung des
Hl. Geistes
Holz, 82 × 58 cm
Bez. unten rechts:
Chev vr Werff fec/an° 1711
Prov: Galerie Düsseldorf

228 Mariä Himmelfahrt
Holz, 81 × 58 cm
Bez. unten links:
Chevr vr/Werff. fe/an° 1714
Prov: Galerie Düsseldorf

211 Die Krönung Mariä
Holz, 82 × 58 cm
Bez. unten rechts:
. . . evr vr Werff/. . . 1713
Prov: Galerie Düsseldorf

IX 260 Huldigung der Künste
Holz, 81 × 57 cm
Inschrift am Sockel des Obelisken:
Iussu / Augustorum Temporis Nostri
Mecaenatum / Serenissimi IOHAN-
NIS GUILLELMI / Comitis Palatini
Rheni S:R:I: Archi Dapiferi / et Electo-
ris. etc. etc. / atque / Serenissimae
MARIAE ANNAE LOVISAE Natae
Regiae / Principis Etruriae, Coniugis /
Has / Quindecim Mysteriorum Tabu-
las / Obsequiosissimo Penicillo / Ex-
pressit / Adrianus van der Werff /
Eques et S:E: Palat: Pictor/A°
MDCCXVI
Prov: Galerie Düsseldorf

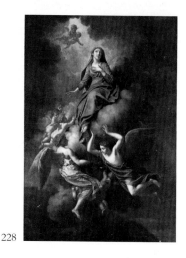

228

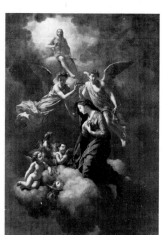

211

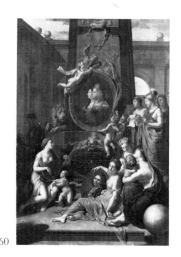

227

260

WOUWERMAN, PHILIPS (H)
Haarlem 1619–1668

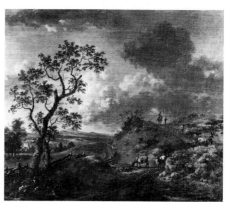

V 408 Hirschjagd
Leinwand, 82 x 140 cm
Bez. unten rechts: P S W
Prov: Galerie Mannheim

434 Schlacht bei Nördlingen
Leinwand, 50 x 78 cm
Bez. unten links: P S W
Prov: Kurfürstliche Galerie München

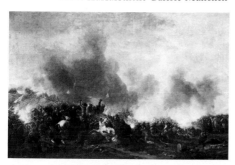

WIJK, THOMAS (H)
Beverwyck (Haarlem) 1616 – Haarlem 1677

4805 Hafenszene
Leinwand, 78 x 110 cm
Bez. unten links: TWyck f
Prov: Kurfürstliche Galerie München

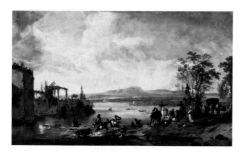

WIJNANTS, JAN (H)
Haarlem 1630/35 – Amsterdam 1684

12237 Landschaft mit Hirten
und Tieren
Leinwand, 34 x 41 cm
Bez. unten rechts: J.Wÿnants 166(3?)
Prov: Erworben 1955 Nachlaß L.
Schneider

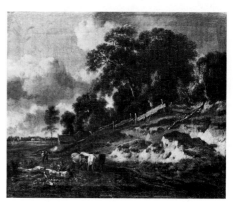

899 Landschaft mit Vieh
und ländlichem Paar
Leinwand, 29 x 36 cm
Bez. unten rechts: F.Wÿnants. f. 1672
Prov: Galerie Zweibrücken

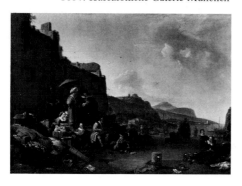

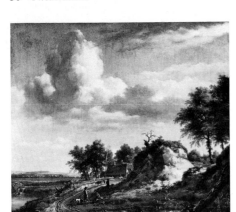

42 1036 **Sandhügel**
Leinwand, 36 x 41 cm
Bez. unten rechts: J.W.
Prov: Galerie Zweibrücken

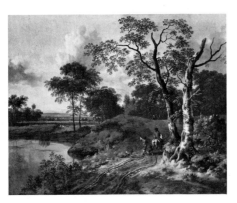

135 **Landschaft mit Reiter**
Leinwand, 154 x 196 cm
Bez. unten rechts: JW
Prov: Galerie Zweibrücken

138 **Landschaft mit Hirten**
Leinwand, 154 x 197 cm
Bez. unten rechts: JW
Prov: Galerie Zweibrücken

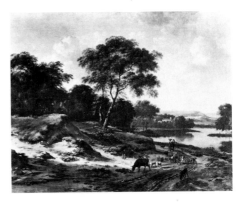

WILLAERTS, ABRAHAM (H)
Utrecht um 1603–1669

1097 **Familienbild** 36
Leinwand, 149 x 233 cm
Bez. auf dem Globus:
AB Willa . . . fecit Anno 1659
Prov: Galerie Mannheim

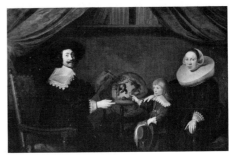

Italienische Barockmalerei

Seiner vorherrschenden Bedeutung entsprechend nimmt Italien im Rahmen der Schleißheimer Barockgalerie den breitesten Raum ein. Tatsächlich kann dem Besucher in zehn Sälen des nördlichen Erdgeschosses die gesamte Entwicklung der italienischen Malerei des 17. und 18. Jahrhunderts in all ihrer Vielfalt an Hand von durchweg repräsentativen Beispielen vor Augen geführt werden. Den Auftakt bilden charakteristische Arbeiten von Hauptvertretern des diesen Vorgang einleitenden, akademisch definierten Klassizismus Bolognas wie Ludovico Carracci, Guercino und Domenichino. Sie verdeutlichen die von hier nach Rom und Venedig ausstrahlenden Einflüsse, deren Breite weitere Beispiele aus derselben Schule eindrucksvoll belegen. Einen besonders interessanten Hinweis auf die Vielschichtigkeit der dabei sich vollziehenden, gegenseitigen stilistischen Durchdringung liefert etwa die um 1640 entstandene »Himmelfahrt der hl. Madalena« (Inv.Nr. 798) von Guido Cagnacci, der sich nach seiner Ausbildung in Bologna zunächst eng an Caravaggio anschloß und sich erst späterhin wieder den Gepflogenheiten der Bologneser Schule zuwandte. Eine anhaltende Auseinandersetzung mit oberitalienischen Stilphänomenen verraten dagegen zwei Gemälde von Giuseppe Maria Crespi, den »Abschied Christi von seiner Mutter« (Inv.Nr. 1336) und den »Bethlehemitischen Kindermord« (Inv.Nr. 2409) darstellend, welcher Künstler seinerseits entscheidende Anstöße auf die venezianische Malerei des 18. Jahrhunderts ausübte. Von der zu unvergleichlichem Reichtum sich entfaltenden Kunsttätigkeit dieser Epoche in Venedig vermitteln in Schleißheim allerdings die drei bereitgestellten Kabinette einen nur annähernden Eindruck, zumal in diesem Falle die Meisterwerke Tiepolos, Guardis und Pittonis in der Alten Pinakothek verblieben.

Auch die auf einen Raum beschränkte Repräsentation des römischen Hochbarock läßt zwar in mancher Hinsicht zu wünschen übrig, doch gelingt es selbst hier durch die Vereinigung von ansehnlichen Arbeiten Alessandro Turchis, Pietro Testas, Ciro Ferris und Pier Francesco Molas eine verbindliche Vorstellung von dieser in Rom zu ihrem eigentlichen Höhepunkt gelangenden Kunstepoche zu vermitteln. Indessen bleibt das Fehlen von Werken Annibale Carraccis aus dessen römischer Periode sowie Pietro da Cortonas und Caravaggios an dieser Stelle unübersehbar. Immerhin wird wenigstens der letztere auf angemessene Weise durch die einem seiner unbekannten italienischen Schüler zugeschriebene Darstellung eines »Lautenspielers« (Inv.Nr. 4868) vertreten. Als anspruchslose Begleitstimme ist schließlich dem tonangebenden Agieren der römischen Hauptmeister ein dem ungenierten Künstlervolk der »bamboccianti« gewidmetes Kabinett beigegeben, bestückt mit italienischen, von einem heiter ausgelassenen Treiben erfüllten Straßenszenen.

Eine Überraschung für den Kenner liefert zweifellos der einer Gruppe von individuell sehr verschiedenen Florentiner Barockmalern eingeräumte Saal, welcher den Rang dieser bislang wenig bekannten Periode toskanischer Kunst in einem völlig neuen Lichte erscheinen läßt. Schon früher hatte übrigens ein Hauptwerk der florentinischen Barockmalerei, nämlich das großformatige Gemälde von Francesco Furini mit dem »Tod der Rahel« (Inv.Nr. 9884), in der Grande Galerie von Schleißheim einen angemessenen Platz gefunden.

Desgleichen bezeugen in einem weiteren Ausstellungsraum eine Reihe namhafter Meister der Barockmalerei Neapels, darunter der in München besonders reichlich vertretene Luca Giordano sowie Mattia Preti, in einem bisher noch niemals gezeigten Umfange die virtuose Eigenart und den produktiven Reichtum dieser vorerst noch allzu wenig bekannten Schule.

Weniger aufgrund ihres zahlenmäßigen Anteils als vielmehr wegen ihrer zumeist recht beachtlichen Qualität verdienen endlich die für Schleißheim herangezogenen mailändischen und genuesischen Gemälde besondere Beachtung. Das gilt für den in beiden Bereichen tätigen Alessandro Magnasco ebenso wie für Giulio Cesare Procaccini, einen der Begründer des Mailänder Frühbarock, dessen dekorativ entwikkelter Figurenstil noch deutlich auf manieristischen Voraussetzungen beruht. Um so mehr ist zu bedauern, daß sich die außerordentliche Bedeutung Bernardo Strozzis für diesen Bereich nur an Hand einer fragmentarisch überlieferten Darstellung Josephs als Traumdeuter (Inv.Nr. 6651) belegen läßt.

ROLF KULTZEN

AMIGONI, JACOPO
Venedig 1675 – Madrid 1752

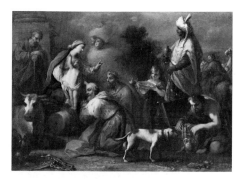

2392 Anbetung der Könige
Leinwand, 85 x 121 cm
Prov: Galerie Zweibrücken

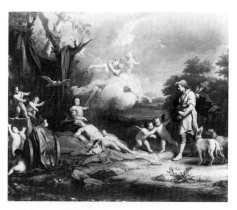

X **2857 Venus und Adonis**
Leinwand, 142 x 172 cm
Prov: Galerie Mannheim

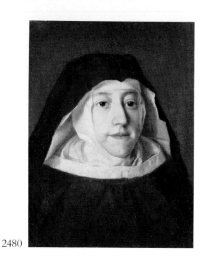

2480

**2480 Maria Anna Carolina 77
von Bayern (1693–1751)**
Leinwand, 43 x 33 cm
Prov: Kurfürstliche Galerie Schleiß-
heim

ASSERETO, GIOACHINO
Genua 1600–1649

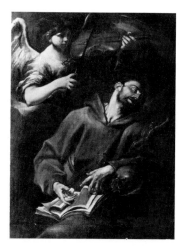

488 Vision des hl. Franziskus 79
Leinwand, 140 x 100 cm
Prov: Kurfürstliche Galerie München

BALESTRA, ANTONIO
Verona 1666–1740

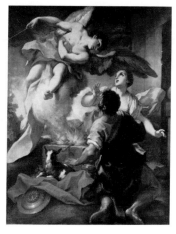

1313 Opfer des Manoah 73
Leinwand, 209 x 164 cm
Prov: Galerie Zweibrücken

BATONI, POMPEO
Lucca 1708 – Rom 1787

63 1057 Selbstbildnis
Leinwand, 68 x 55 cm
Bez. Mitte unten: POMPEUS BA-
TONI LUCENSIS SE PINXIT RO-
MAE. 1765.
Prov: 1835, aus Privatsammlung Kö-
nig Ludwigs I.

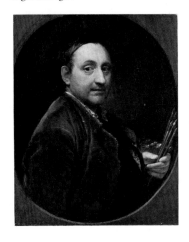

BILIVERTI, GIOVANNI
Maastricht 1576 – Florenz 1644

67 9887 Narziß und Echo
Leinwand, 206 x 166 cm
Bez. unten rechts: GB (ligiert) 1633
Prov: 1932, Nachlaß E. Bassermann-
Jordan

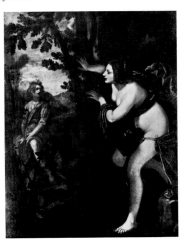

BURRINI, GIAN ANTONIO
Bologna 1656–1727

5927 Die Geburt Christi 58
Leinwand, 69 x 49 cm
Prov: Fürstbischöfliche Residenz
Bamberg

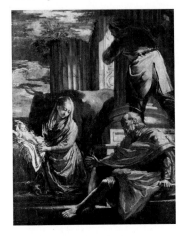

CANLASSI, GUIDO
gen. CAGNACCI
Sant'Arcangelo di Romagna 1601 – Wien 1681

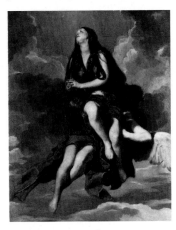

798 Hl. Maria Egyptiaca von
Engeln getragen
Leinwand, 195 x 144 cm
Prov: Galerie Düsseldorf

121 Mater dolorosa 56
Leinwand, 117 x 102 cm
Bez. rechts am Tisch:
GUIDO CAGNACCI
Prov: Galerie Düsseldorf

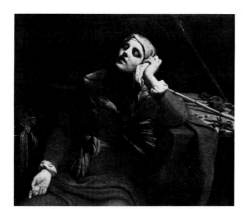

121

CANUTI, DOMENICO MARIA
Bologna 1620–1684

1310 Evangelist Johannes
Leinwand, 67 x 62 cm
Prov: Galerie Zweibrücken

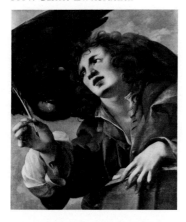

CARAVAGGIO-NACHFOLGER

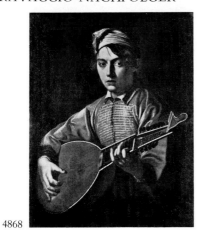

4868

4868 Lautenspieler 59
Leinwand, 94 x 76 cm
Prov: Kurfürstliche Galerie München

CARLEVARIJS, LUCA
Udine 1663 – Venedig 1730

14560 Empfang der beiden venezia- 76
nischen Gesandten Nicolo
Errero und Celvisi Pisani
vor dem Tower in London
am 30. Mai 1707
Leinwand, 140 x 252 cm
Prov: Erworben 1978 aus dem engli-
schen Kunsthandel

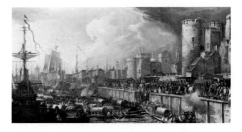

CARLONE, CARLO
Scaria b. Como 1686 – Como 1775/76

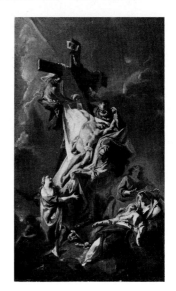

9677 Kreuzabnahme 78
Leinwand, 74 x 44 cm
Prov: Erworben 1932 aus Münchner
Kunsthandel

CARRACCI, AGOSTINO zugeschr.
Bologna 1557 – Parma 1602

162 Bildnis eines Mannes
Leinwand, 50 x 42 cm
Prov: Galerie Düsseldorf

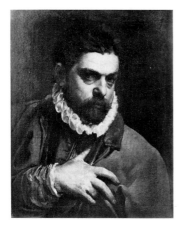

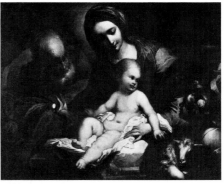

5213

CARRACCI, LODOVICO
Bologna 1555–1619

55 2226 Taufe Christi
Leinwand, 152 x 118 cm
Prov: Galerie Düsseldorf

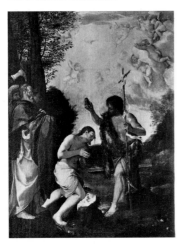

CASTIGLIONE, GIOVANNI BENEDETTO
Genua 1616 – Mantua 1670

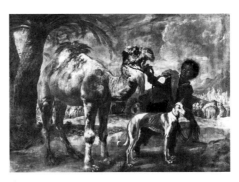

454 Ein Dromedar, geführt von
einem jungen Mohren
Leinwand, 160 x 234 cm
Prov: Kurfürstliche Galerie München

998 Haustiere und Gerätschaften
Leinwand, 163 x 235 cm
Prov: Kurfürstliche Galerie München

CASTELLO, VALERIO
(Werkstatt)
Genua 1625–1659

5213 Heilige Familie
Leinwand, 96 x 123 cm
Prov: Galerie Mannheim

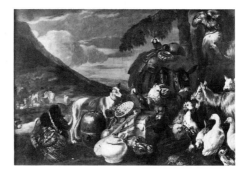

CELESTI, ANDREA
Venedig 1637–1700/06

233 Christus im Hause des Simon
Leinwand, 182 x 136 cm
Prov: Kurfürstliche Galerie München

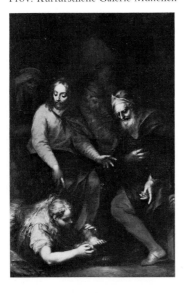

HuW 26

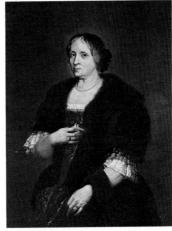

Prov: Erworben 1974 aus der Samm-
lung Italico Brass in Venedig für die
Sammlung der Bayerischen Hypothe-
ken- und Wechsel-Bank

CIAMPELLI, AGOSTINO
Florenz 1565 – Rom 1630

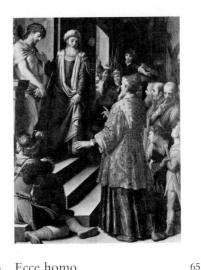

CERQUOZZI, MICHELANGELO
Rom 1602–1660

61 1009 Jagdgesellschaft
Leinwand, 73 x 94 cm
Prov: Galerie Mannheim

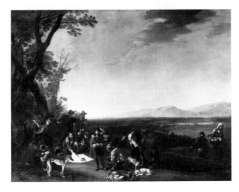

CERUTI, GIACOMO zugeschrieben
nachweisbar zwischen 1724 u. 1761 – tätig vor-
wiegend in Brescia

HuW 26 Bildnis einer älteren Dame
Leinwand, 112 x 91 cm

2335 Ecce homo 65
Leinwand, 141 x 112 cm
Prov: Galerie Mannheim

2337 Johannes der Täufer
predigt in der Wüste
Leinwand, 141 x 112 cm
Prov: Kurfürstliche Galerie Schleiß-
heim

2337

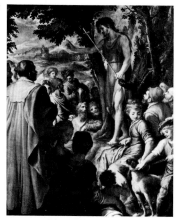

CIGNAROLI, GIANBETTINO
Verona 1706–1770

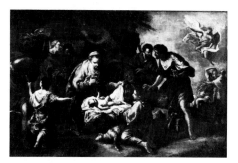

7359 Geburt Christi
 Leinwand, 46 x 69 cm
 Prov: Erworben 1803 durch Kurfürst
 Max IV. Joseph

CRESPI, GIUSEPPE MARIA
Bologna 1665–1747

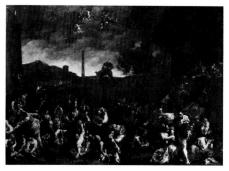

57 2409 Der Bethlehemitische
 Kindermord
 Leinwand, 151 x 210 cm
 Prov: Galerie Düsseldorf

1336 Abschied Christi von
 seiner Mutter
 Leinwand, 188 x 133 cm
 Prov: Kurfürstliche Galerie München

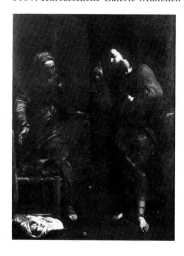

DOLCI, CARLO
Florenz 1616–1686

278 Maria mit dem Jesuskind 66
 Leinwand, 88 x 74 cm
 Bez. auf der Rückseite: Carlo Dolci
 1649
 Prov: Galerie Düsseldorf

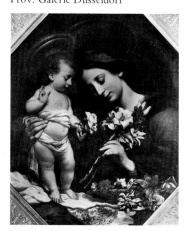

DOMENICO ZAMPIERI,
gen. IL DOMENICHINO
Bologna 1581 – Neapel 1641

466 Susanna im Bade 54
 Leinwand, 261 x 325 cm
 Prov: Galerie Düsseldorf

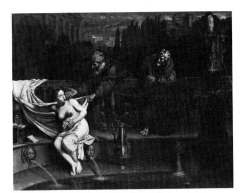

466

FALCONE, ANIELLO
Neapel 1600–1656

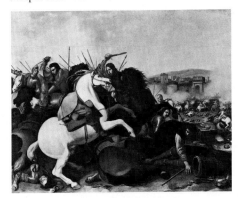

5593 Reitergefecht
Leinwand, 82 x 104 cm
Prov: Fürstbischöfliche Residenz
Bamberg

FERRI, CIRO
Rom 1634–1689

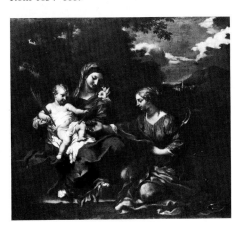

930 Madonna mit der hl. Martha
von Astorga
Leinwand, 137 x 154 cm
Prov: Kurfürstliche Galerie Schleiß-
heim

FUMIANI, GIANANTONIO
Venedig 1643–1710

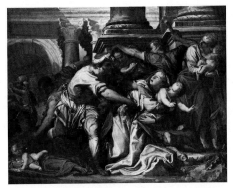

2275 Der Bethlehemitische
Kindermord
Leinwand, 203 x 262 cm
Prov: Kurfürstliche Galerie München

FURINI, FRANCESCO
Florenz 1603–1646

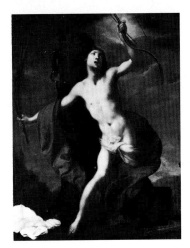

9885 Hl. Sebastian
Leinwand, 169 x 132 cm
Prov: 1932, Nachlaß E. Bassermann-
Jordan

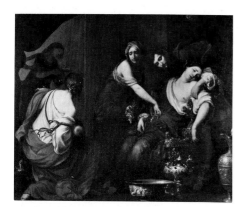

VI 9884 Tod der Rahel
Leinwand, 192 x 232 cm
Prov: 1932, Nachlaß E. Bassermann-
Jordan

GABBIANI, ANTONIO DOMENICO
Florenz 1652–1726

928 Christus und der hl. Petrus
von Alcantara
Leinwand, 106 x 154 cm
Bez. auf der Rückseite:
Antonio Dominico Gabiani 1714
Prov: Galerie Düsseldorf

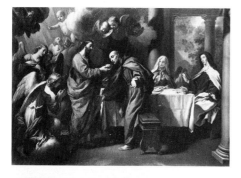

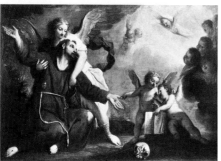

927 Hl. Franziskus
Leinwand, 106 x 154 cm
Prov: Galerie Düsseldorf

GENNARI, BARTOLOMEO
Cento 1594 – Bologna 1661

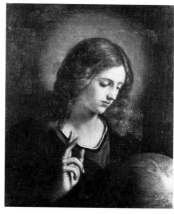

457 Jugendlicher Christus
mit Weltkugel
Leinwand, 63 x 53 cm
Prov: Erworben 1819 durch König
Max I.

GIAQUINTO, CORRADO
Molfetta 1693 – Neapel 1765

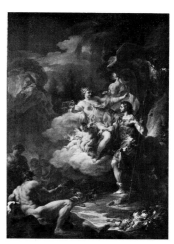

2336 Venus und Aeneas 62
Leinwand, 133 x 96 cm
Prov: Kurfürstliche Galerie München

GIORDANO, LUCA
Neapel 1632–1705

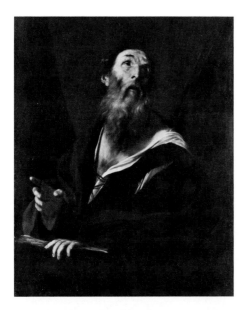

786 Alter Gelehrter
Leinwand, 117 x 95 cm
Prov: Galerie Mannheim

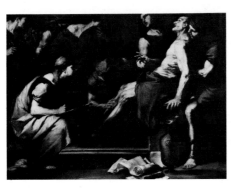

68 516 Der sterbende Seneca
Leinwand, 259 x 241 cm
Prov: Galerie Mannheim

1337 Opferung der Polyxena
Leinwand, 125 x 108 cm
Prov: Galerie Zweibrücken

1337

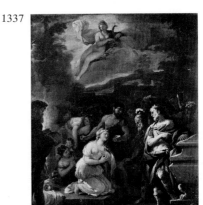

2256

2256 Der Schatten des Achill
Leinwand, 125 x 108 cm
Prov: Galerie Zweibrücken

GRASSI, NICOLO
Formeaso 1682 – Venedig 1748

2655 Christus überreicht
Petrus die Schlüssel
Leinwand, 65 x 94 cm
Prov: Erworben 1804 als Säkularisa-
tionsgut

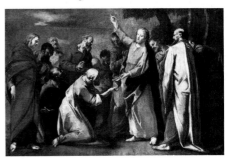

IL GUERCINO
(GIOVANNI FRANCESCO BARBIERI)
Cento 1591 – Bologna 1666

229 Dornenkrönung
Leinwand, 115 x 149 cm
Prov: Erworben durch König Max I.

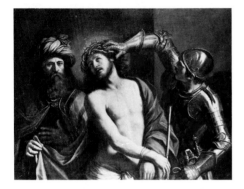

ITALIENISCH (?), 17. Jahrhundert

14281 Küchenstilleben
Leinwand, 87 x 119 cm
Prov: Erworben 1972 aus Münchner
Kunsthandel

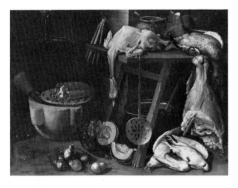

LIBERI, PIETRO
Padua 1614 – Venedig 1687

71 30 Medor und Angelika
Leinwand, 198 x 149 cm
Prov: Kurfürstliche Galerie München

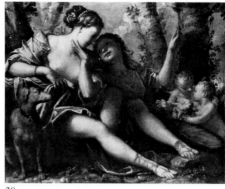

30

LUTI, BENEDETTO
Florenz 1666 – Rom 1724

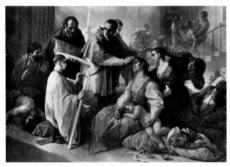

973 Hl. Carl Borromäus unter
den Pestkranken
Leinwand, 105 x 155 cm
Bez. unten links: Roma 1713 Bene-
detto Luti fece
Prov: Galerie Düsseldorf

MAGNASCO, ALESSANDRO
Genua 1667–1749

2749 Küstenbild
Leinwand, 113 x 172 cm
Prov: Galerie Mannheim

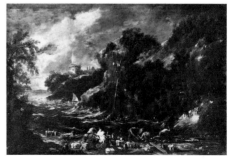

2729 Architekturbild
mit gefesseltem Simson
Leinwand, 142 x 191 cm
Prov: Galerie Mannheim

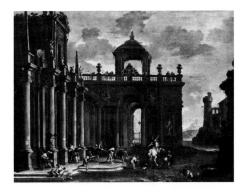

MARINARI, ONORIO zugeschr.
Florenz 1627–1715

5224 Artemisia
Leinwand, 141 x 105 cm
Prov: Erworben 1815 durch König
Max I.

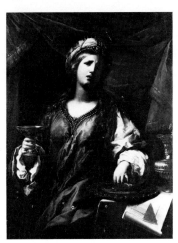

5224

MAZZONI, SEBASTIANO
gest. 1683/85 Venedig

1107 Kleopatra
Leinwand, 99 x 77 cm
Prov: Galerie Mannheim

1107

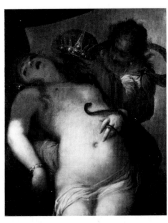

MOLA, PIER FRANCESCO
Colderio b. Como 1612 – Rom 1666

924 Entführung der Europa
Leinwand, 73 x 94 cm
Prov: Kurfürstliche Galerie München

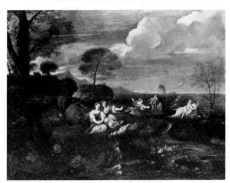

MURA, FRANCESCO DE
Neapel 1696–1782

F.V.3 Erminia bei den Hirten 70
Leinwand, 129 x 181 cm
Prov: Erworben 1976 für den Förde-
rerverein der Alten Pinakothek

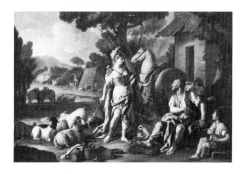

PALMA GIOVANE, JACOPO
Venedig 1544–1628

72 575 Hl. Sebastian
 Leinwand, 139 x 110 cm
 Prov: Kurfürstliche Galerie München

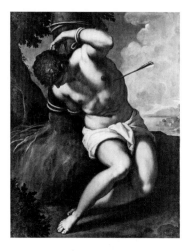

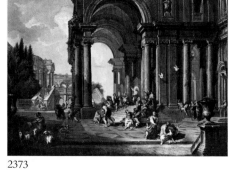

2373

PELLEGRINI,
GIOVANNI ANTONIO
Venedig 1675–1741

PANNINI, GIOVANNI PAOLO
Piacenza 1691/92 – Rom 1765

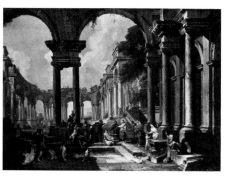

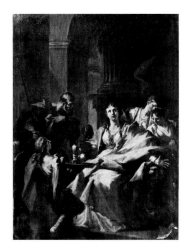

2264 Sophonisbe empfängt den
 Giftbecher
 Leinwand, 172 x 198 cm
 Prov: Mannheimer Galerie

2363 Krankenheilung –
 Christus am Teich Bethesda
 Leinwand, 97 x 136 cm
 Prov: Kurfürstliche Galerie München

4674

2373 Vertreibung der Händler
 aus dem Tempel
 Leinwand, 96 x 134 cm
 Prov: Kurfürstliche Galerie München

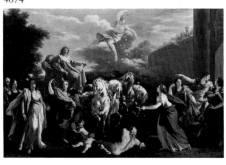

VIII 4674 Einzug des Kurfürsten
Johann Wilhelm von der
Pfalz
Leinwand, 345 x 534 cm
Prov: Galerie Düsseldorf

4628 Beilager des Kurfürsten
Johann Wilhelm von der
Pfalz
Leinwand, 346 x 530 cm
Prov: Galerie Düsseldorf

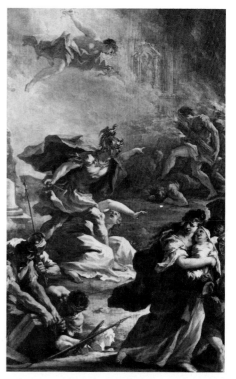

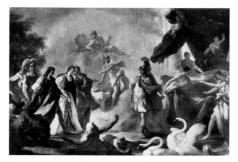

2268 Allegorische Szene
Leinwand, 341 x 107 cm
Prov: Galerie Düsseldorf

2269 Allegorische Szene
Leinwand, 340 x 104 cm
Prov: Galerie Düsseldorf

5360 Die Schrecken des Krieges
Leinwand, 342 x 215 cm
Prov: Galerie Düsseldorf

4710 Allegorische Szene
Leinwand, 340 x 140 cm
Prov: Galerie Düsseldorf

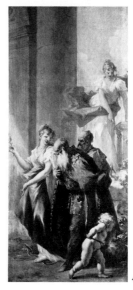

2268 2269 4710

PIGNONI, SIMONE
Florenz 1611–1698

2374 Hl. Margaretha
Leinwand, 82 x 70 cm
Prov: Galerie Mannheim

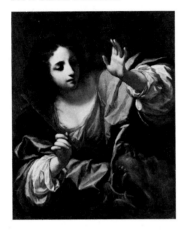

PRETI, MATTIA
Taverna 1613 – Malta 1699

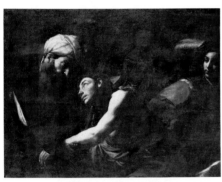

10713

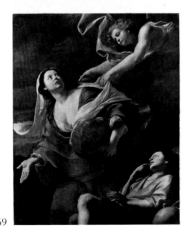

469

10713 Heimkehr des verlorenen
Sohnes
Leinwand, 126 x 168 cm
Prov: Fürstbischöfliche Residenz
Passau

469 Hagar und Ismael 69
Leinwand, 187 x 151 cm
Prov: Kurfürstliche Galerie München

PROCACCINI, GIULIO CESARE
Bologna 1570 – Mailand 1625

521 Die Heilige Familie
Leinwand, 194 x 142 cm
Prov: Galerie Düsseldorf

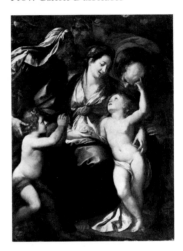

RICCI, SEBASTIANO
Belluno 1659 – Venedig 1734

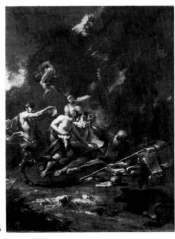

2263

74 2263 Versuchung des hl. Antonius
Leinwand, 90 × 69 cm
Prov: Galerie Mannheim

ROTARI, PIETRO ANTONIO
Verona 1707 – St. Petersburg 1762

ROCCA, MICHELE
Parma 1670/75 – tätig bis 1751 in Venedig

5157 »La Bocca della Verità«
Leinwand, 48 × 64 cm
Prov: Galerie Zweibrücken

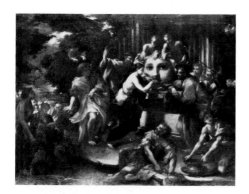

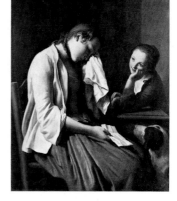

1 Schlafendes Mädchen 80
Leinwand, 105 × 84 cm
Prov: Kurfürstliche Galerie München

ROSSELLI, MATTEO
Florenz 1578–1650

64 HuW 24 Christus und die Jünger
in Emmaus
Leinwand, 81 × 116 cm
Prov: Erworben 1973 für die Samm-
lung der Bayerischen Hypotheken-
und Wechsel-Bank

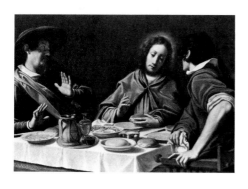

2 Weinendes Mädchen mit Brief
Leinwand, 105 × 84 cm
Prov: Kurfürstliche Galerie München

STANZIONE, MASSIMO
Orta di Atella 1585 – Neapel 1656

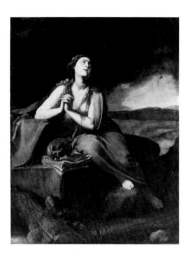

1319 Büßende Magdalena
Leinwand, 185 x 145 cm
Bez. unter dem Steinsitz: EQ. (ligiert)
MX.F.
Prov: Galerie Mannheim

STROZZI, BERNARDO
Genua 1581 – Venedig 1644

6651 Josef als Traumdeuter
(Fragment)
Leinwand, 100 x 74 cm
Prov: Fürstbischöfliche Residenz
Würzburg

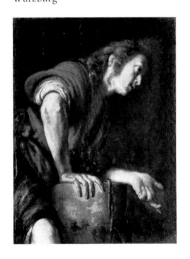

TESTA, PIETRO
Lucca 1611 – Rom 1650

1277 Parnaß 60
Leinwand, 124 x 87 cm
Prov: Galerie Düsseldorf

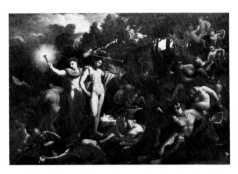

TURCHI, ALESSANDRO
Verona 1578 – Rom 1649

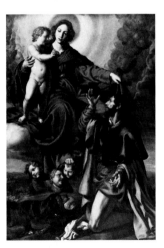

9888 Madonna mit dem hl. Rochus VII
Leinwand, 230 x 154 cm
Prov: Erworben 1932 aus dem Nachlaß
E. Bassermann-Jordan

VACCARO, ANDREA
Neapel 1598? – 1670

508 Die Geißelung Christi
Leinwand, 188 x 146 cm
Bez. am Säulensockel: AV (ligiert)
Prov: Fürstbischöfliche Residenz
Bamberg

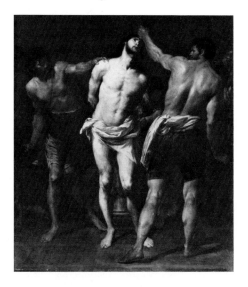

VECCHIA, PIETRO DELLA
Venedig 1605–1678

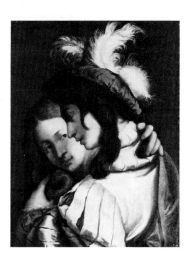

5243 Liebespaar
Leinwand, 70 x 55 cm
Prov: Erworben 1815 von König
Max I.

VENEZIANISCH 17. Jahrhundert

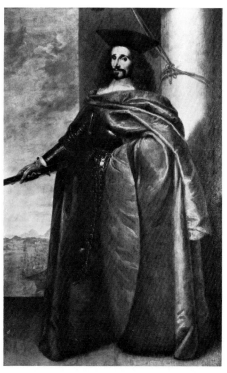

**WAF 1026 Bildnis des Admirals
Lazzaro Mocenigo (1624–1657)**
Leinwand, 232 x 135 cm
1835 von König Ludwig I.
als Tintoretto erworben.

ZANETTI, DOMINICO
Gest. nach 1712

4837 Beweinung Christi
Leinwand, 74 x 92 cm
Prov: Galerie Zweibrücken

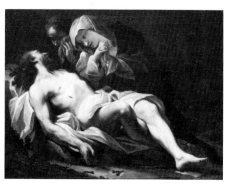

ZUGNO, FRANCESCO
Venedig 1709–1787

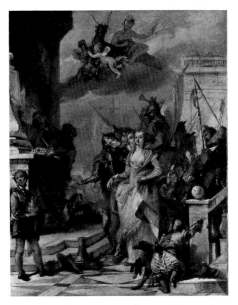

2737 Iphigenie wird zum Tempel
geleitet
Leinwand, 55 x 45 cm
Prov: Galerie Zweibrücken

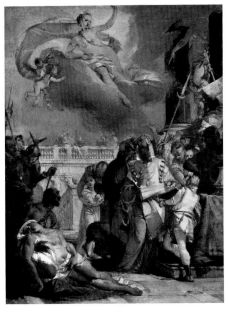

2736 Opferung der Iphigenie
Leinwand, 56 x 43 cm
Prov: Galerie Zweibrücken

Französische Barockmalerei

Die französische Malerei des 17. Jahrhunderts ist ebenso wie die des vorhergehenden Jahrhunderts von Italien her geprägt. Viele junge französische Maler reisten nach Rom, um dort die Werke Caravaggios und anderer bedeutender italienischer Barockmaler zu studieren. Nur wenigen gelang es, sich von diesem übermächtigen Einfluß des römischen Barock zu befreien. Dazu gehören die beiden größten französischen Maler des 17. Jahrhunderts Nicolas Poussin und Claude Lorrain, die in ihrer Wahlheimat Rom den französischen Nationalstil geschaffen haben. Ihre Werke und die der von ihnen beeinflußten zeitgenössischen französischen Maler gehören nur zeitlich zum Barock, der für Frankreich kein Stil-, sondern ein Zeitbegriff ist. Ihre Malerei ist in ihrem Grundcharakter klassizistisch. Claude Lorrains Einfluß erstreckt sich über die französische Landschaftsmalerei des 18. Jahrhunderts bis zum Impressionismus hin. In der Galerie nicht vertreten, kann man die Auswirkung des Lorrainschen Stiles an zwei großen Gemälden Joseph Vernets verfolgen, der aber in der Realistik seiner Darstellungen von den übrigen Landschaftsmalern abweicht und in der Entdeckung der wilden, dramatischen Natur, die er auf seinen Bildern wiedergibt, zum Vorromantiker wird. Nicolas Poussin wirkt mit seinen heroischen Landschaften und klassischen Gruppenbildern bis in die Gegenwart der französischen Malerei hinein. Poussins Malerei ist für Gebildete, wobei er mehr Wert auf die Aussage des Bildes als auf die Gestaltung legt. Unter der langen Regierungszeit Ludwigs XIV. erreichte die Hofkunst ihren Höhepunkt. Im Schloß von Versailles verbanden sich Architektur, Plastik und Malerei zu einer Gesamtkunst. Der führende Maler war Charles Le Brun, der die strengen Prinzipien der Akademie, deren Mitbegründer und Direktor er war, vertrat. Für die verschiedenen Gattungen der Malerei bestand eine Hierarchie, nach der an erster Stelle die Historienmalerei vor der Genremalerei rangierte. Erst am Ende dieser Rangordnung kamen die Porträt- und Stillebenmalerei. Vielleicht ist das ein Grund, daß die Stillebenmalerei im 17. Jahrhundert in Frankreich im Gegensatz zu den benachbarten Niederlanden eine untergeordnete Rolle spielte. Außerdem wurde die Stillebenmalerei von Ludwig XIV. nicht geschätzt. Einer der wenigen Stillebenmaler, die vom Hof Aufträge erhielten, war der von Van Huisum beeinflußte Jean Baptiste Monnoyer. Er ist der eigentliche französische Blumenmaler.

Der in Flandern gebürtige Schlachtenmaler Adam Frans van der Meulen wurde 1664 von Le Brun nach Paris geholt, um für die Gobelinmanufaktur eine Serie von Ansichten der königlichen Schlösser zu malen. Von 1667 an erhält er den Auftrag, die flandrischen Feldzüge Ludwigs XIV. festzuhalten. Sechs eigenhändige Wiederho-

lungen des sog. Devolutionskrieges gegen die Niederlande sind in der Sammlung vertreten. Van der Meulen setzt die Tradition seines Lehrers Pieter Snayers fort, entwickelt jedoch in der Behandlung der Landschaft und der Figuren seine eigenen typischen Stilmerkmale.

Die französische Malerei des 18. Jahrhunderts, die in Schleißheim mit Ausnahme von Joseph Vernet nur durch den Porträtisten Joseph Vivien vertreten ist, entwickelt aus dem Streit der Poussinisten und Rubinisten heraus einen neuen Stil. Der Roger de Piles zu verdankende Sieg der Rubinisten führte dazu, daß Farbe, Licht und Schatten in der Malerei mehr Geltung bekamen und die Malerei nicht mehr in der höchsten Gattung, der Historienmalerei, sondern in mehr untergeordneten, dem nun gleichrangig gewordenen Porträt und dem Stilleben, ihre besten Leistungen erreicht. Rigaud und Largillière, die beide auf Van Dyck fußen, formen den französischen Bildnistyp, der für das 18. Jahrhundert vorbildlich wird. Von Rigaud beeinflußt ist der Bildnismaler Joseph Vivien, der noch zur Zeit der Statthalterschaft Kurfürst Max Emanuels in den Niederlanden dessen Hofmaler wird. In der Sammlung befinden sich eine Reihe von hervorragenden Pastellen, darunter das 1700 entstandene Bildnis des Kurfürsten als Feldherr. Das Hauptwerk Viviens ist jedoch das große Gruppenbild, das eine Allegorie auf die Rückkehr Max Emanuels 1715 aus dem französischen Exil und die Wiedervereinigung mit seiner Familie darstellt. Auf dem Gemälde wird der Kurfürst mit seiner Gemahlin Therese Kunigunde begrüßt von seinen Kindern, dem Kurprinzen Karl Albrecht, den Prinzen Philipp Moritz, Clemens August, der Prinzessin Maria Anna Carolina und den Prinzen Ferdinand Maria und Johann Theodor. Eine Reihe von allegorischen Gestalten kommentieren das Geschehen. Im Hintergrund wird das Schloß Schleißheim sichtbar. Vivien hat die spätere deutsche Porträtmalerei nachhaltig beeinflußt.

Die großen französischen Maler des 18. Jahrhunderts, wie Watteau und seine »Fêtes galantes«, Boucher, der vielleicht vielfältigste Maler seiner Epoche, oder Chardin, der bedeutendste Stilleben- und Genremaler Frankreichs, um nur einige zu nennen, sind in Schleißheim nicht zu sehen.

JOHANN GEORG PRINZ VON HOHENZOLLERN

DESPORTES, ALEXANDRE FRANÇOIS
Champigneulles 1661 – Paris 1743

 1322 Stilleben mit Hund
 Leinwand, 74 x 92,5 cm
 Prov: Galerie Zweibrücken

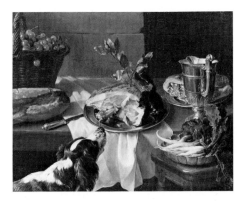

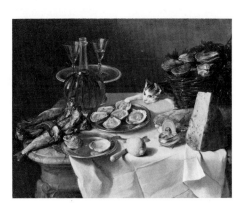

 1323 Stilleben mit Katze
 Leinwand, 74 x 92,5 cm
 bez. links: Desportes
 Prov: Galerie Zweibrücken

DUGHET, GASPAR, KOPIE

 2231 Italienische Ideallandschaft
 mit Elias und dem Engel
 Leinwand, 183 x 138 cm
 Prov: Galerie Düseldorf

2231

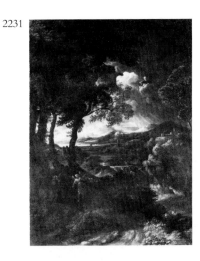

DUGHET-UMKREIS

 1750 Bergige Landschaft
 Leinwand, 101 x 101 cm
 Prov: Galerie Mannheim

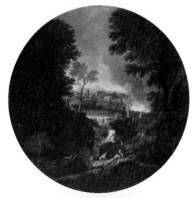

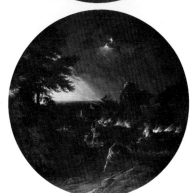

 1749 Seesturm
 Leinwand, 101 x 101 cm
 Prov: Galerie Mannheim

GOUDREAUX, PIERRE
Paris 1694 – Mannheim 1731

86 6167 Bildnis des Kurfürsten
Karl Philipp von der Pfalz
(1661–1742)
Leinwand, 229 x 160 cm
Bez. auf der Rückseite: P. Goudreaux
pinxit 1724
Prov: Fürstbischöfliche Residenz
Bamberg

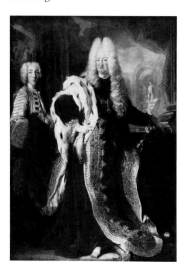

LE CLERC, JEAN
Nancy 1587/88 – 1632/33

7515 Der verlorene Sohn
Leinwand, 137 x 170 cm
Prov: Kurfürstliche Residenz München

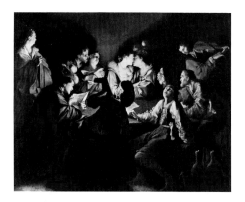

MEULEN,
ADAM FRANS VAN DER
Brüssel 1632 – Paris 1690

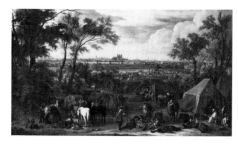

780 Belagerung von Tournai, 84
Juni 1667
Leinwand, 193 x 345 cm
Prov: Galerie Zweibrücken

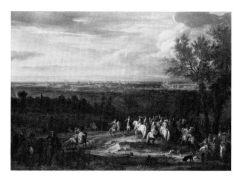

783 Beschießung von Oudenaarde,
Juli 1667
Leinwand, 227 x 321 cm
Prov: Galerie Zweibrücken

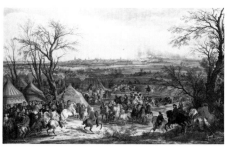

4944 Belagerung von Lille,
August 1667
Leinwand, 195 x 310 cm
Prov: Galerie Zweibrücken

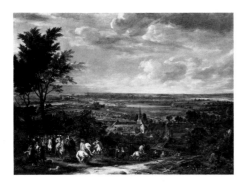

1006　Einnahme von Lille,
　　　August 1667
　　　Leinwand, 224 x 320 cm
　　　Prov: Galerie Zweibrücken

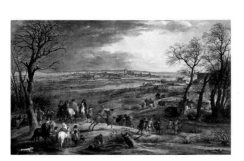

118　Einnahme von Dole,
　　　Februar 1668
　　　Leinwand, 193 x 325 cm
　　　Prov: Galerie Zweibrücken

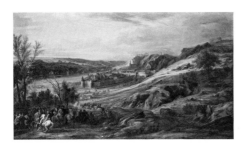

1747　König Ludwig XIV.
　　　von Frankreich vor Dinant,
　　　Mai 1675
　　　Leinwand, 196 x 346 cm
　　　Prov: Galerie Zweibrücken

MILLET, JEAN FRANÇOIS,
gen. FRANCISQUE
Antwerpen 1642 – Paris 1679

979　Italienische Landschaft
　　　Leinwand, 76 x 89 cm
　　　Prov: Kurfürstliche Galerie München

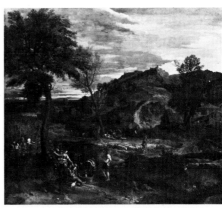

MONNOYER, JEAN BAPTISTE
Lille 1636 – London 1699

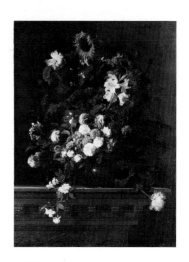

2100　Stilleben mit Blumen　　　XI
　　　Leinwand, 146 x 112 cm
　　　Prov: Galerie Zweibrücken

POUSSIN, NICOLAS
Les Andelys 1594 – Rom 1665

81 617 Anbetung der Hirten
Leinwand, 95 x 128 cm
Prov: Galerie Mannheim

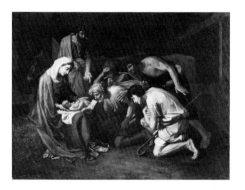

VERNET, CLAUDE JOSEPH
Avignon 1714 – Paris 1789

444 Gewittersturm
Leinwand, 113 x 162 cm
Bez. rechts auf dem Felsen:
J. Vernet.f./ 1770
Prov: Galerie Mannheim

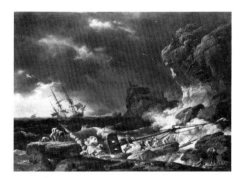

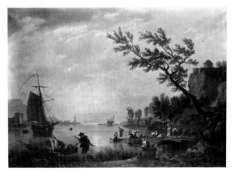

449 Seehafen 83
Leinwand, 113 x 162 cm
Bez. unten rechts: J.Vernet f.1770.
Prov: Galerie Mannheim

VIVIEN, JOSEPH
Lyon 1657 – Bonn 1734

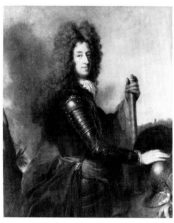

2302 Bildnis des Kurfürsten XII
Max Emanuel von Bayern
(1662–1726)
Pastell, 129 x 101 cm
Prov: Kurfürstliche Galerie Schleiß-
heim

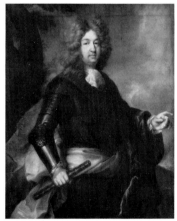

2306 Bildnis des Louis,
Dauphin von Frankreich
(1661–1711)
Pastell, 132 x 104 cm
Bez. unten rechts: J.Vivien..cit/1700
Prov: Kurfürstliche Galerie Schleiß-
heim

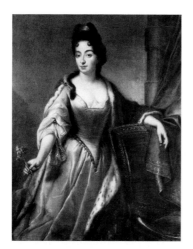

2303 Bildnis der Maria Anna
 Christine Victoria von
 Bayern, Dauphine von
 Frankreich (1660–1690)
 Pastell, 133 x 105 cm
 Prov: Kurfürstliche Galerie Schleiß-
 heim

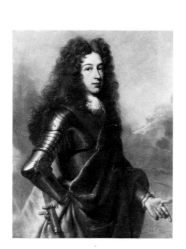

2305 Bildnis des Ludwig von
 Frankreich, Herzog von
 Burgund (1682–1712)
 Pastell, 87 x 79 cm
 Bez. unten rechts: J Vivien f^{cit} 1700
 Prov: Kurfürstliche Galerie Schleiß-
 heim

2304 Bildnis des Philipp von
 Frankreich (1683–1746),
 seit 1700 als Philipp V.
 König von Spanien
 Pastell, 87 x 79 cm
 Bez. unten links: Vivien f^{cit} 1700
 Prov: Kurfürstliche Galerie Schleiß-
 heim

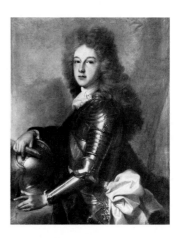

2307 Carl von Frankreich,
 Herzog von Berry
 (1686–1714)
 Pastell, 97 x 79 cm
 Bez. unten rechts: J.Vivien.e.1700
 Prov: Kurfürstliche Galerie Schleiß-
 heim

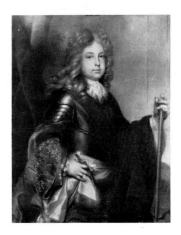

54 Bildnis des Kurfürsten
Max Emanuel von Bayern
(1662–1726)
Leinwand, 236 x 176 cm
Prov: Kurfürstliche Galerie München

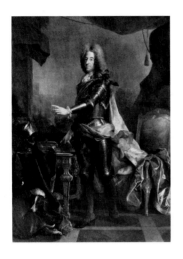

82 2477 Allegorie auf die
Wiedervereinigung des
Kurfürsten Max Emanuel
von Bayern mit seiner
Familie 1715
Leinwand, 491 x 641 cm
Prov: Kurfürstliche Galerie Schleiß-
heim

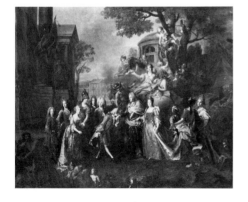

Spanische Barockmalerei

Die spanische Barockmalerei ist die kleinste Abteilung in Schleißheim. Fast alle bedeutenden Maler sind entweder nur durch Werkstattarbeiten vertreten oder fehlen gänzlich. Im 16. und frühen 17. Jahrhundert unterstehen der spanischen Krone in Europa und Übersee so viele Gebiete, daß von einer Weltherrschaft gesprochen werden muß. Daß sich Macht und Reichtum in diesem Ausmaß im Bereich der bildenden Künste ausdrücken müssen, versteht sich von selbst. Dennoch entfaltete sich die spanische Malerei erst im 17. Jahrhundert, in einer Zeit des politischen und wirtschaftlichen Niedergangs des Landes, zu ihrer höchsten Blüte. Spanien spielt in der europäischen Kunst eine Sonderrolle. König Philipp II. (1555–98) hat den absolutistischen Staat geschaffen und damit jenen engen Zusammenhang zwischen Königtum und Kirche, der sich in der spanischen Kunst widerspiegelt. Es gibt im wesentlichen nur höfische und kirchliche Kunst. Bestimmend für die Kunst des Barock war ferner die Gegenreformation, die durch Ignatius von Loyola, den Gründer des Jesuitenordens von Spanien, ihren Ausgang nahm.

Die spanische Malerei des 17. Jahrhunderts nimmt Impulse von Italien auf, die sie jedoch in einen oft krassen Naturalismus verwandelt. Die Helldunkel-Malerei Caravaggios wirkt sich vor allem bei Velazquez und Ribera, aber auch bei Murillo aus. Neben Madrid ist Sevilla die einzige Provinzstadt, von der Impulse für die spanische Malerei des 17. Jahrhunderts ausgingen. Vor allem Murillo, der in der Galerie nicht vertreten ist, hat mit seinen Heiligen- und Madonnenbildern die zeitgenössische und nachfolgende Malergeneration beeinflußt. Hierzu gehört auch Antolinez, der den spätbarocken Stil der Madrider Schule prägte. Er hat eine größere Anzahl von Immaculatabildern hinterlassen, von denen das Exemplar in der Spanierabteilung mit das schönste ist.

JOHANN GEORG PRINZ VON HOHENZOLLERN

ANTOLINEZ, JOSÉ
Madrid 1635–1675

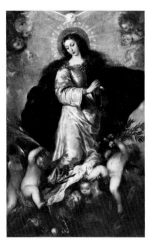

7716 Unbefleckte Empfängnis
Mariä
Leinwand, 221 x 142 cm
Bez. unten links: IOSEF.ANTOLI-
NES.F./1668
Prov: Erworben 1879 durch König
Ludwig II.

CASTILLO, ANTONIO DEL
Cordova 1603–1667

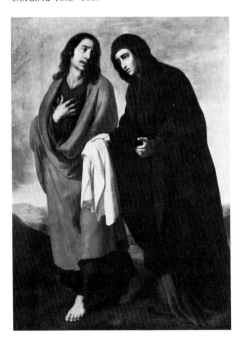

257 Maria und Johannes
Leinwand, 192 x 126 cm
Prov: Erworben 1815 durch König
Max I.

MAZO, JUAN BAUTISTA MARTINEZ DEL (?)
Provinz Cuenca um 1612 – Madrid 1667

1794 Gaspar de Guzman,
Graf von Olivares zu Pferd
(1587–1645)
Leinwand, 128 x 114 cm
Prov: Galerie Mannheim

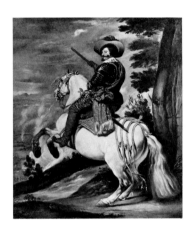

POLO, DIEGO
Burgos 1619 – Madrid 1655

959 Hl. Hieronymus
Leinwand, 111 x 129 cm
Prov: Galerie Mannheim

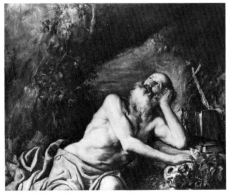

RIBERA, JUSEPE DE
Játiva (Prov. Valencia) 1591 – Neapel 1652

909 Der heilige Petrus von
 Alcantara in Meditation
 Leinwand, 74,5 x 58 cm
 Prov: Galerie Mannheim

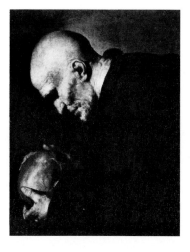

RIBERA-UMKREIS

785 Reumütiger hl. Petrus
 Leinwand, 137 x 105 cm
 Prov: Kurfürstliche Galerie Schleiß-
 heim

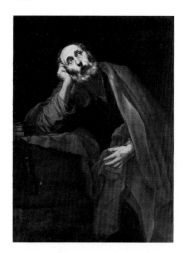

SPANISCH um 1650

9900 Stilleben mit Fleisch
 und Geflügel
 Leinwand, 98 x 120 cm
 Prov: Erworben 1933, Nachlaß Franz
 Wolter

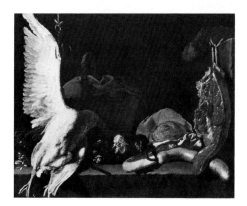

Deutsche Barockmalerei

Die deutsche Malerei dieser Zeit mit ihren vielfältigen Eigenarten und Diskrepanzen umspannt einen Zeitraum, der von allerersten Anfängen innerhalb der internationalen Phase der Spätrenaissance an den großen deutschen Fürstenhöfen um 1600 über das in religiösen, politischen und sozialen Konflikten lebendig gebliebene Schaffen deutscher Künstler des 17. Jahrhunderts bis zur großen, selbständigen Kunstblüte des 18. Jahrhunderts reicht.

Ansätze zu einer Entwicklung und zum Durchbruch der barocken Kunst boten Hofkünstler zu Beginn des 17. Jahrhunderts, soweit sie sich von einer erstarrten Formelhaftigkeit befreien konnten, und ein sachlicher Wirklichkeitssinn sowie eine neue kraftvolle Rhythmik des Gefüges dominierten. Gerade an den Fürstenhöfen wurden sie mit der neuen, beherrschenden Kunst aus Italien konfrontiert und vertraut. Viele deutsche Maler setzten ihre Studien in Italien oder den Niederlanden fort. Da der große lange Krieg Verwurzelung, Ordnung und Mäzenatentum störte oder auch ausschloß und zentrale Ausbildungsstätten nicht entstehen ließ, wanderten viele der Künstler in die Zentren Venedig, Rom, Amsterdam, Paris oder auch London. Eine Symbiose deutschen, italienischen und niederländischen Gedankenguts entstand: Die krasse Realitätsnähe Caravaggios und der neue Klassizismus der Carracci wurden ebenso adaptiert wie Formen- und Ideenwelt aus den Niederlanden.

Nach Beendigung des 30jährigen Krieges wurde in Deutschland die erste Akademie (Nürnberg, 1662) gegründet und mit der »Teutschen Academie« (Joachim von Sandrart, 1675) ein grundlegendes Lehrbuch zur Kunsttheorie verlegt. Die Historienmalerei, d. h. erzählerische Darstellungen religiöser, mythologischer oder auch profaner Themen, dominierte, stand auch in der künstlerischen Bewertung an erster Stelle. Es folgten im Rang Bildnis, Landschaft und Stilleben.

Die deutsche Barockmalerei des 17. Jahrhunderts in Schloß Schleißheim zeigt den Beginn dieser Stilrichtung in einem Werk des Hofmalers Hans von Aachen und führt mit zwei Werken des Johann Heinrich Schönfeld zur Stufe der Rezeption neuen italienischen Gutes (Antike, südliche Landschaft, dramatische Lichtgestaltung). Diese Richtung wird fortgesetzt mit der unter venezianischem Einfluß stehenden pathetisch-monumentalen Helldunkel-Malerei von Johann Carl Loth, der die nationalen Grenzen weit hinter sich läßt. In der Nachfolge Schönfelds steht das Werk von Johann Heiss. Das römische Hirtenambiente mit meist antiker Staffage verfolgt Johann Heinrich Roos mit seinen im Barock beliebten Pastoralen. Von besonderer Bedeutung ist Joachim von Sandrart: einmal als eine der vielschichtigsten Persönlich-

keiten seiner Zeit (Maler, Kunsttheoretiker, Kenner und Antiquar, vollendeter Weltmann und barocker Virtuose), zum anderen als speziell für Schleißheim von Kurfürst Maximilian beauftragter Maler. Er malte für das Speisezimmer des Alten Schloßes 12 Monatsallegorien sowie »Tag« und »Nacht«, heute zum Großteil an der Ostwand der »Grande Galerie« zu sehen.

Nach der Mitte des 17. Jahrhunderts entfaltete sich und wuchs in Böhmen eine ganz eigenständige Malerei. Kunstzentrum wurde Prag. Zu verstehen ist diese Blüte als Ausdruck und Auseinandersetzung mit Impulsen der österreichischen Habsburger und der Verarbeitung der neuen, aus Italien kommenden Anregungen. Diese pointiert dramatische Barockmalerei Böhmens, oft eigenwillig und sehr frei, wird durch ein skizzenhaft-bravouröses Werk mit umrißlos verfließenden Farben von Johann Christoph Lischka gezeigt. Ein gebürtiger Böhme, der trotz Abwanderung durch Ernst und Leidenschaftlichkeit seiner Kunst immer seine Volkszugehörigkeit dokumentierte, war der bedeutende Porträtist Johann Kupezky. Die absolute Wahrhaftigkeit seiner großen Charakterisierungskunst, sein Einfühlungsvermögen in die dargestellten Personen jeden Standes, ließen ihn zu einer Berühmtheit in Mitteleuropa werden.

Im zweiten Viertel des 18. Jahrhunderts erreichte die deutsche Malerei einen eigenständigen Höhepunkt. Zahlreiche Akademien und Zeichenschulen wurden gegründet, ebenso entstanden neue Gemäldegalerien. Dilettierende Maler fanden sich beim Adel wie dem gehobenen Bürgerstand. Das Mäzenatentum war wieder eine politische Verpflichtung geworden. Die monumentalen Dekorationen der Schlösser, Kirchen und Stifte triumphierten und verschmolzen mit Architektur, Plastik und Dekoration zum Gesamtkunstwerk. Aber auch das Staffeleibild wurde weiter gepflegt. Die Bedeutung der Historienmalerei hielt an, besonders in Form von religiösen Allegorien und fürstlichen Apotheosen. Die Porträtmalerei gewann an Bedeutung, ebenso die Genremalerei. Wien, München, Frankfurt, Augsburg und Mannheim wurden lokale Malzentren. Die Tradition von Auslandsstudienreisen dagegen nahm ab. Italienische oder französische Einflüsse sind eigenständiger verarbeitet. In allen Bereichen der Malerei triumphiert die Farbe, die sich teilweise fast verselbständigt. Musterbeispiel und Höhepunkt dieser Richtung ist Franz Anton Maulpertsch, mit dessen Lebenswerk auch gleichzeitig die Epoche endet. Maulpertschs Werk der Reifezeit zeigt eine Autonomie von Farbe, Licht und Bewegung. Seine brodelnden Farbräume sind von extremer Ausdruckskraft und Subjektivität, Mischungen aus Ekstase und Wirklichkeit.

Werke etwa von Januarius Zick, Philipp Brinkmann oder Georg Desmarées belegen die Variationsbreite der Kunst des deutschen Rokoko. Der letztgenannte war gebürtiger Schwede und Münchner Hofmaler; er führte hier das dekorative höfische Paradebildnis wie auch das intime, geistvoll spritzig gemalte bürgerliche Porträt zu einem Höhepunkt.

RÜDIGER AN DER HEIDEN

AACHEN, HANS VON
Köln 1552 – Prag 1615

87 1244 Verkündigung Mariä
Leinwand, 121 x 87 cm
Bez. unten links: HVA (ligiert) 1605
Prov: Galerie Düsseldorf

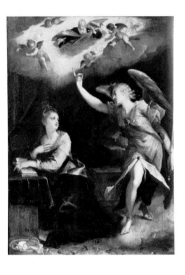

DESMARÉES, GEORGE
Stockholm 1697 – München 1776

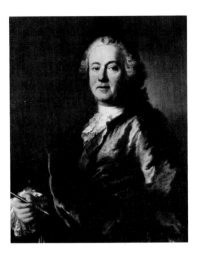

2907 Bildnis des Hofmalers
Balthasar Augustin Albrecht
(1689–1765)
Leinwand, 81 x 65 cm
Prov: Erworben durch König Max I.

BRINCKMANN,
PHILIPP HIERONYMUS
Speyer 1709 – Mannheim 1761

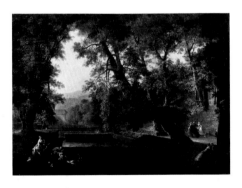

5035 Der Wolfsbrunnen bei
Heidelberg
Leinwand, 36 x 55 cm
Bez. unten Mitte: P.B.1739
Prov: Galerie Mannheim

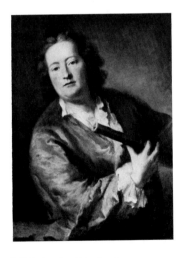

4780 Bildnis des Hofmalers
Johann Georg Winter
(1707-1768)
Leinwand, 80 x 59 cm
Prov: Kurfürstliche Galerie Schleiß-
heim

92 42 Selbstbildnis mit Tochter
Maria Antonia
Leinwand, 155 x 115 cm
Bez. auf der Rückseite: Desmarées
anno 1760
Inschrift: Nil Aurum, nil Pompa Juvat,
nil Sanguis Avorem Excipe virtutem,
caetera Mortis erunt
Prov: Kurfürstliche Galerie München

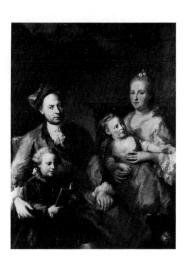

44 Der bayerische Hofarzt
Erhard Winterhalter mit
Familie
Leinwand, 159 x 117 cm
Bez. oben rechts: George de Marées
holmie Svecus Pinxit Monachy ao 1762
Prov: Erworben unter Kurfürst Carl
Theodor

DEUTSCH, 18. Jahrhundert

4462 Kurfürstin Maria Anna
von Bayern (1728–1797)
Leinwand, 250 x 164 cm
Prov: Herzog-Max-Burg München

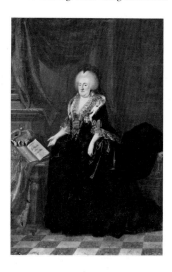

HEISS, JOHANN
Memmingen 1640 – Augsburg 1704

1604 Christus bei Maria
und Martha
Leinwand, 98 x 66 cm
Bez. unten links: JH (ligiert) 1678
Prov: Galerie Mannheim

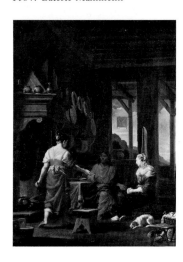

KUPEZKY, JOHANN
Bösing (Tschechosl.) 1667 – Nürnberg 1740

93 1614 Junge Frau
Leinwand, 78 x 62 cm
Prov: Galerie Zweibrücken

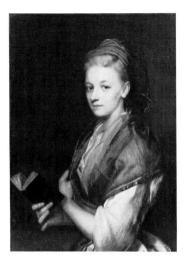

LISCHKA, JOHANN CHRISTOPH
Geb. Breslau – Leubies (Schlesien) 1712

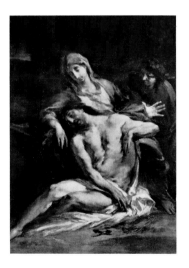

91 13163 Beweinung Christi
Holz, 87 x 70 cm
Prov: Erworben 1961

LOTH, JOHANN CARL
München 1632 – Venedig 1698

7219 Aussetzung Mosis
Leinwand, 123 x 196 cm
Prov: Residenz Ansbach

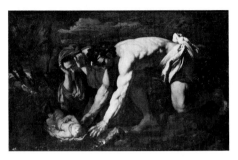

MAULPERTSCH, FRANZ ANTON
Langenargen 1724 – Wien 1796

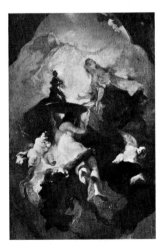

9966 Allegorische Darstellung 95
Leinwand, 47 x 32 cm
Prov: Erworben 1934 aus Münchner
Kunsthandel

ROOS, JOHANN HEINRICH
Otterberg (Pfalz) 1631 – Frankfurt/M. 1685

768 Ruinenlandschaft mit
Hirten und Viehherde
Leinwand, 95 x 155 cm
Prov: Galerie Zweibrücken

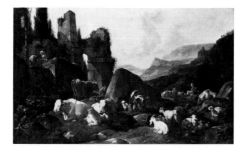

ROTTMAYR, JOHANN MICHAEL
Laufen (Bayern) 1654 – Wien 1730

90 9003 Hl. Benno
Leinwand, 117 x 99 cm
Bez. unten Mitte unter dem Buch:
J:Rottmayr fecit 1702
Prov: Erworben 1920

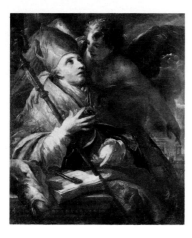

SANDRART, JOACHIM
Frankfurt/M. 1606 – Nürnberg 1688

356 Monat Januar
Leinwand, 146 x 122 cm
Bez. unten links: J.Sandrart f.1642
Prov: Kurfürstliche Galerie München

357 Monat Februar 88
Leinwand, 149 x 124 cm
Prov: Kurfürstliche Galerie München
Nicht ausgestellt

358 Monat März
Leinwand, 149 x 123 cm
Bez. rechts: 1642 Sandrart.
Prov: Kurfürstliche Galerie München
Nicht ausgestellt

359 Monat April
Leinwand, 146 x 123 cm
Bez. unten links: J.Sandrart.Fecit 1643
Prov: Kurfürstliche Galerie München

360 Monat Mai
Leinwand, 147 x 122 cm
Prov: Kurfürstliche Galerie München

361 Monat Juni
Leinwand, 146 x 122 cm
Bez. unten links: J. Sandrart f. 1642
Prov: Kurfürstliche Galerie München

362 Monat Juli
Leinwand, 146 x 122 cm
Bez. unter dem Arm des Mädchens:
J. Sandrart f. 1642
Prov: Kurfürstliche Galerie München

363 Monat August
Leinwand, 147 x 122 cm
Prov: Kurfürstliche Galerie München

364 Monat September
Leinwand, 147 x 122 cm
Prov: Kurfürstliche Galerie München

365 Monat Oktober
Leinwand, 146 x 122 cm
Prov: Kurfürstliche Galerie München

366 Monat November XIII
Leinwand, 146 x 122 cm
Bez. unten links: Joachim Sandrart.
fecit. 1643
Prov: Kurfürstliche Galerie München

367 Monat Dezember
Leinwand, 146 x 122 cm
Bez. unten links: 1643. December 15
J. Sandrart f.
Prov: Kurfürstliche Galerie München

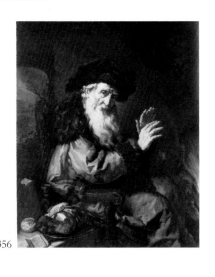

356

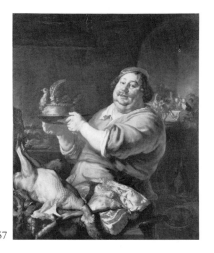

357

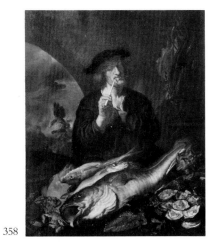

358

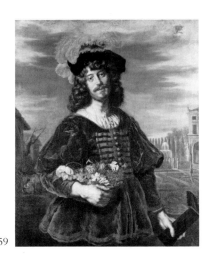

359

360

361

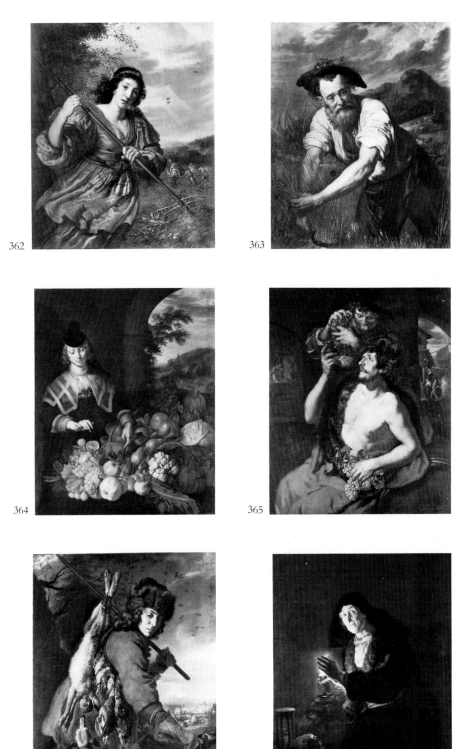

362

363

364

365

366

367

SCHÖNFELD,
JOHANN HEINRICH
Biberach a. d. Riß 1609 – Augsburg 1684

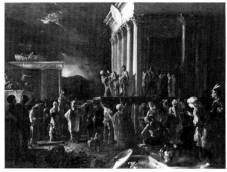

9774 Schlachtenbild
Leinwand, 167 x 232 cm
Prov: Erworben 1932 aus Münchner
Kunsthandel

13399 Ecce homo 89
Leinwand, 146 x 204 cm
Prov: Erworben 1963 aus Schweizer
Kunsthandel

ZICK, JANUARIUS
München 1730 – Ehrenbreitstein 1797

94 10010 Ermordung des hl. Severus
Leinwand, 66 x 83 cm
Bez. unten rechts: Joann Zick inv. et
pinx: 1754
Prov: Erworben 1935 aus Berliner
Kunsthandel

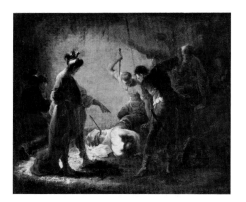